我
思
"I DO IT"

我思，我读，我在

Cogito, Lego, Sum

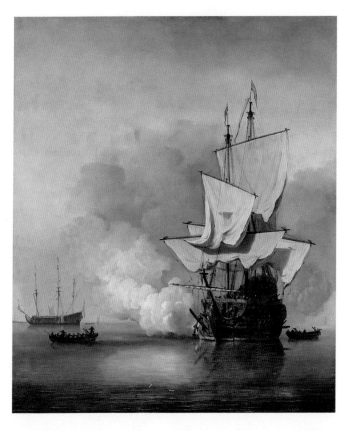

荷兰画家凡·德·维尔德创作的油画《炮声》（1680），藏于阿姆斯特丹博物馆。

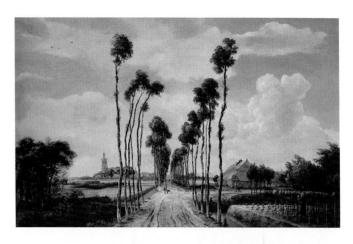

荷兰画家霍贝玛创作的油画《林荫道》（1689），藏于英国伦敦国家美术馆。

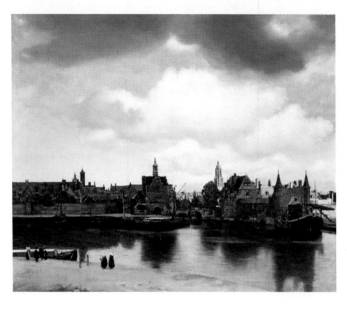

荷兰画家维米尔创作的油画《德尔夫特风光》（1660），藏于海牙博物馆。

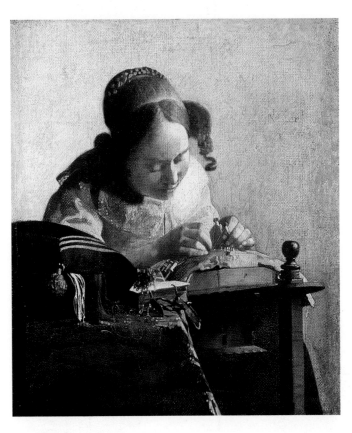

荷兰画家维米尔创作的油画《花边女工》（1669—1670），藏于卢浮宫。

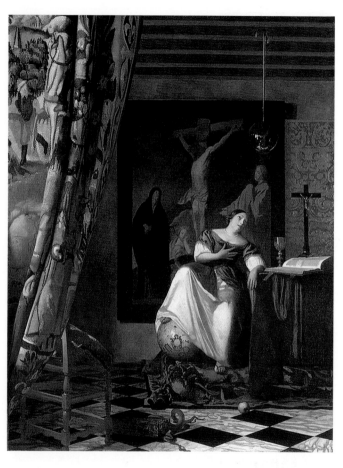

荷兰画家维米尔创作的油画《福音寓意》（1658），藏于纽约大都会博物馆。

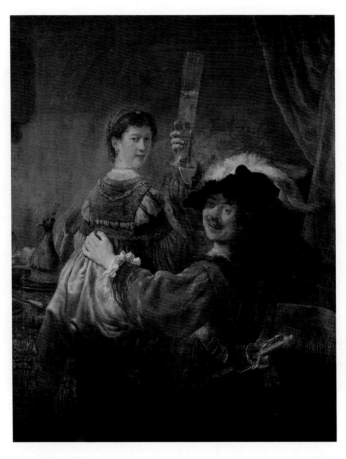

荷兰画家伦勃朗创作的油画《与萨齐娅的自画像》（1635），藏于德累斯顿美术馆。

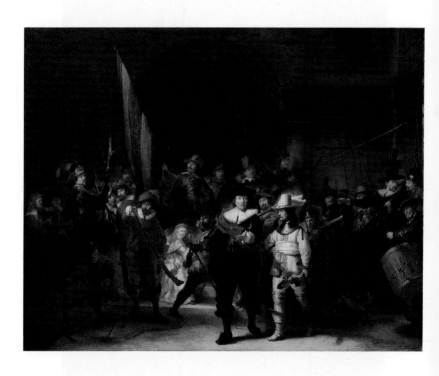

荷兰画家伦勃朗创作的油画《夜巡》（1642），藏于阿姆斯特丹博物馆。

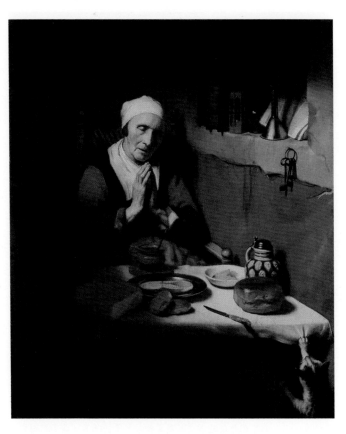

荷兰画家马斯创作的油画《冥想》（1656），藏于阿姆斯特丹博物馆。

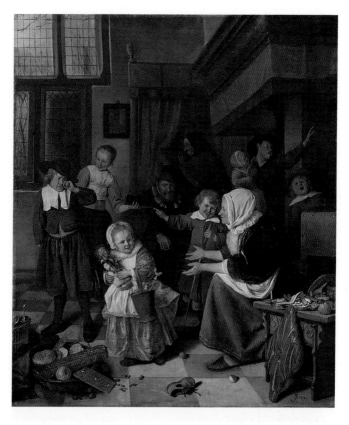

荷兰画家扬·斯丁创作的油画《圣尼古拉节》（1665），藏于阿姆斯特丹博物馆。

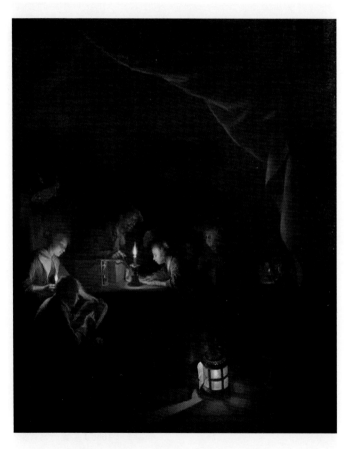

荷兰画家格里特·德奥创作的油画《夜课》。

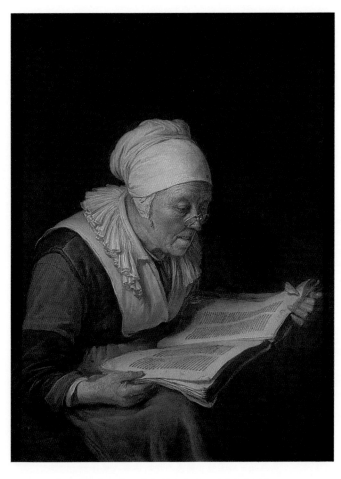

荷兰画家格里特·德奥创作的油画《老妇阅读》。

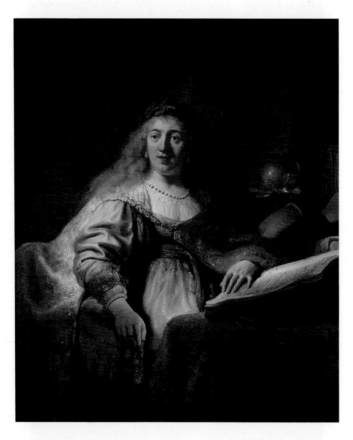

荷兰画家伦勃朗创作的油画《密涅瓦》（1635），藏于海牙博物馆。

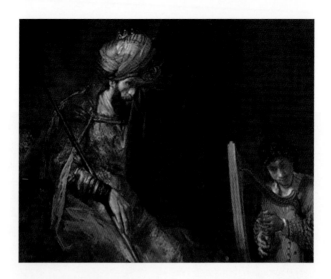

荷兰画家伦勃朗创作的油画《扫罗与大卫》（1665），藏于海牙的莫瑞泰斯皇家美术馆。

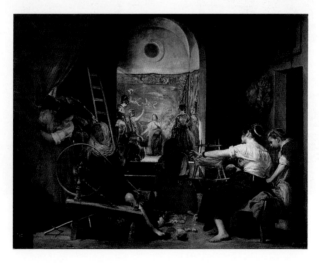

西班牙画家委拉斯凯兹创作的油画《纺织女》（1657），藏于马德里普拉多博物馆。

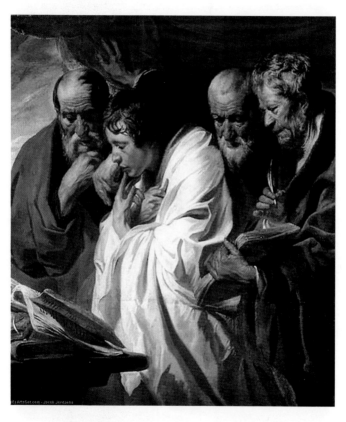

荷兰画家约尔丹斯创作的油画《四福音书著者》。

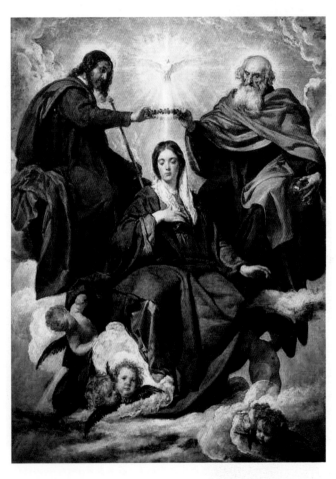

西班牙画家委拉斯凯兹创作的油画《圣母加冕》（1645），藏于马德里普拉多博物馆。

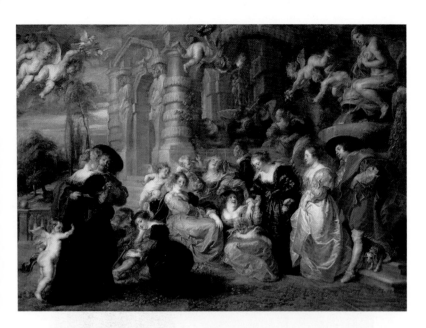

佛兰德斯画家鲁本斯创作的油画《爱之园》（约1633），藏于马德里普拉多博物馆。

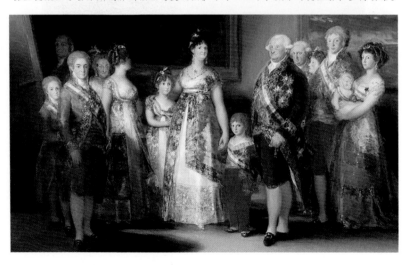

西班牙画家戈雅创作的油画《卡洛斯四世一家》（1800），藏于马德里普拉多博物馆。

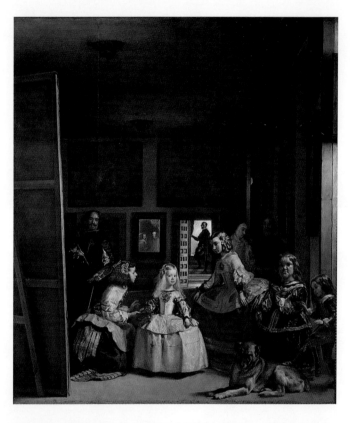

西班牙画家委拉斯凯兹创作的油画《宫娥》（1656），藏于马德里普拉多博物馆。

沈志明 主编

Collection de précurseurs

先驱译丛

（法）保尔·克洛岱尔　著

罗新璋　译

Paul Claudel

Claudel sur l'art

以目代耳

克洛岱尔论艺术

GUANGXI NORMAL UNIVERSITY PRESS

广西师范大学出版社

· 桂林 ·

以目代耳：克洛岱尔论艺术
YIMUDAIER：KELUODAIER LUN YISHU

策　　划：吴晓妮@我思工作室
责任编辑：张玉琴
装帧设计：何　萌
内文制作：王璐怡

图书在版编目（CIP）数据

以目代耳：克洛岱尔论艺术 / （法）保尔·克洛岱尔著；
罗新璋译. —桂林：广西师范大学出版社，2020.12
　（先驱译丛 / 沈志明主编）
　ISBN 978-7-5598-3349-5

　Ⅰ. ①以… Ⅱ. ①保… ②罗… Ⅲ. ①艺术－文集
Ⅳ. ①J-53

　中国版本图书馆 CIP 数据核字（2020）第 204418 号

广西师范大学出版社出版发行
（广西桂林市五里店路 9 号　邮政编码：541004）
（网址：http://www.bbtpress.com）
出版人：黄轩庄
全国新华书店经销
山东韵杰文化科技有限公司印刷
（山东省淄博市桓台县　邮政编码：256401）
开本：787 mm × 1 092 mm　1/32
印张：5.375　插页：8　字数：100 千
2020 年 12 月第 1 版　　2020 年 12 月第 1 次印刷
印数：0 001—4 000 册　　定价：45.00 元

如发现印装质量问题，影响阅读，请与出版社发行部门联系调换。

克洛岱尔小传

罗新璋

克洛岱尔，法国诗人兼作家。自定中文名为高禄德，取其音近，与义也相当，高禄厚德，一帆风顺，历任外交官四十余年。他晚年回忆道："从我费劲自己生出来，家里没给我任何财产、地位，一应官职，都是靠自己会考高中，在异国他乡长年苦熬得来的。"

保尔·克洛岱尔，1868 年生于法国东北部一小城，14 岁时举家迁至巴黎，中学毕业后，进入政治学院。22 岁，参加外交部会考，得名第一，从此平步青云，走上职业外交家道路。1893 年 2 月被任命为驻纽约副领事，同年 12 月升为波士顿领事馆主管。1895 年任驻上海候补领事，其间去福州签订兵工厂协议，赴汉口商谈京汉铁路筑路事宜。1898 年任福州领事，1907 年转赴天津，直至 1909 年离任。1911 年后，先后出使法兰克福、罗马、里约热内卢、哥本哈根，1921—1927 年任驻日大使，为生平最辉煌时期。1927 年后，任驻华盛顿大使，1933 年调至布鲁

塞尔，1935年退休，蛰居法国东南部多菲内地区布朗盖古堡，本书中《荷兰绘画导论》等文，即写于此终老之地。1946年荣进法兰西学院，其在文化学术界的崇高地位被高度肯定。1955年去世。

克洛岱尔自称"天主教诗人"，意即"以天主教徒之心，照观一切"；而"所任职务，尤能允我在普天下到处都看看"。与外交家职责并行竞进的，是他诗人的职志。于外交事务，拜会接见，他都一丝不苟，恪尽厥职，从不会因诗兴突起而逃离片刻。他自称黎明即起，把一天最初几小时奉献给写作，著述之多居然让人读不过来。诗歌有《五大颂歌》《下界之弥撒》《圣徒诗叶》《康塔塔三重唱》等。他与罗曼·罗兰同时代，而在法国，声誉远在罗曼·罗兰之上。其剧作有《金头》《城市》《少女薇奥兰》《人质》《硬面包》《屈原之父》《缎子鞋》《给圣母马利亚报信》等。文论集有《立场与建议》《形象与比喻》《剑与镜》《艺术之路》等。毕生著作达七十余种，尚不计及多种通信集。

克洛岱尔中年时期在中国和日本任职二十多年，熟悉并喜爱东方文化。如果没有这段经历，就不会写出以中国为背景的剧本《第七天休息日》和散文诗集《认识东方》。他学过中文，练过书法，出有一本《字配诗一百首》，以毛笔写一二汉字，据字面意思，驰骋想象，写出日本俳句式的法文短诗。克洛岱尔又据戈蒂埃之女与清末山西"举

人"丁敦龄合译之《白玉诗书》，将其中十七首，摄取原诗诗意，润色重译。钱锺书先生有甚高评价："译者驱使本国文字，其功夫或非作者驱使原文所能及，故译笔正无妨出原著头地。克洛岱尔之译丁敦龄诗是矣。"

CONTENTS

目录

辑一

辑二

辑　一

荷兰绘画导论

　　通过简短的接触，想把荷兰这个国家给我的印象说出个名堂来，笔之于书，首先感到得乞灵于视觉记忆。在荷兰，一个人环顾四周，会找不到一个现成的范式，可以把自己的回忆、自己的想法归纳进去。自然风物并没呈现一条一清二楚的地平线。天地之间，溟蒙不清：天，老是在变；地，凭借层层色调变化，通向一片空茫。这里固然有如庞然大物的山体，山山之间隔着座座水坝，有陡坎，也有斜坡，长长的路堤，断而复连，张扬和穷尽了地貌曲线，但我们的母亲——大自然，并没有借以宣告什么主张，标举什么意图。没有深堑，没有奇观，没有险山恶水，甚至没有像卢瓦尔或塞奎阿纳河谷那样令人难以抗拒的诱惑，没有任何对峙和突兀，像地动山摇时常强加给水乡的那样。这里的居民或游客，住在一片水域或植被上，广袤平展的台地，放眼望去，不会见到任何可欲之物而使人驱动两腿。一切都是平坦的。大片大片易耕的田地，可以围成牧场和花圃，盛产乳品和随时焕发斑斓色彩。当地

百姓以村庄、钟楼，以及东一处西一处的树丛，装点地貌。笔直笔直的运河，沿两岸伸到极远处。绿草如茵的乡野，近处一群群牲口清晰可辨，远地里散成浅色斑点，望不到边。这里是油菜成片的低洼地，光照充分；那里是风信子和郁金香，色彩浓丽。凡此种种，都是可供我们确定方位的地标。然而，不论什么时刻，在绿油油、野茫茫之中，你不会有静止不动的感觉。长空万里，随着阳光的增多和倾斜，总发生着什么，暗示着什么。日落日升，不仅仅是光与影的无穷变化，广袤的天地间总会发生什么或酝酿什么。不仅仅是一股不断的气流，强劲如同风暴，润泽如同我们呼气，轻微如同在近旁讲话的人哈在我们脸上的热气。这气流由风车，一眼望不到头的风车，转动水轮，驱散浓雾。这种种观感里，不仅仅是时间的感觉，还有形而上的凝思，还有天人之间的交接，意识到我们周围的万物演化微妙，各各不同。我们契入这样一种平静而整一的活动，或者不如说，契入这样一种举足轻重的、像在慢慢演进的活动，对一颗轻松的、放松的、宽松的灵魂，很快就不会觉得陌生。思维能脱略眼前事物，借静观而致广大。说斯宾诺莎正是借静观才得以构思其精准诗篇，想必世人不以为怪。海员习于目测，眼力变得快捷而精确。我们的内心深处，跟海员的精神状态不无相同之处：我们对直面的境况固然感兴趣，但对合适的环境则更有好感；我们固然有志于预先准备，但更乐于因势利导。这里的一

切，都渗透海水，甚至青草和树叶，都靠从海水里提取神秘的液汁而生存。怎能相信，人的灵魂竟能逃脱与水性的深邃交流，须知少女的脸颊正是得此水灵才嫣红如花。

为了便于读者理解，这里拟采用一种寓意手法。当我们内在世界酝酿着或完成改变思想、感情和性格等的大变动，当日常俗事外也有像伟大的恋爱、巨大的痛苦或艰难的改宗等壮举，当我们看到前面的堤坝已挡不住狂澜，水势在不断上升，灵魂的所有出路已给堵死，当我们从昨天还安然无恙今天却已给淹没的田野撤离，看到在我们人性最隐深的幽秘处，大水正在一节节漫上来，而我们最后的防线正面临外力冲决的威胁时，怎能不想起荷兰，中午时分，在三色旗的猎猎声中千帆竞发，波涛之神汹涌淹来，弥漫了渠道和河网，再次光顾这个属于它的国家？在这股伟力的推动下，水闸里贮满了水，吊桥一一升起，像横杆一样朝各个方向转动，海底沉船终于从淤泥的禁锢中解脱出来，血肉相连的七省联盟又一次感到生命力的冲击；这种生命力，伟大的海军上将吕泰尔（1607—1676）在其墓志铭中誉之为 "Immensi tremor Oceani"（大海之震撼）。同样，在另一时刻，好像突然给扼住咽喉的灵魂，慢慢感到掐紧的虎口松开了，淹没灵魂的大水流失了，降落了，从各个口子泄走了，把我们身上的某种东西也一起带走了。本以为已淹没的土地又一一显露出来，眼力抢在脅力之前，重新拥有我们周围的大片土地，拥有获得新生的更

加肥沃的土地。

如果你一脚踏进荷兰而脚下感觉不到那种隐隐然的弹性，不觉得自己也在参与像胸脯起伏那样的宇宙节律，那还是趁早放弃了解荷兰的想法为好。

荷兰就是一个呼吸的躯体，处于心腹部位的须德海就像一个巨囊，不把它说成肺部，又能说成什么呢？每天两次，在心腹要地，像汲取酸乳汁那样吸纳海水；每天两次，在这只有片刻平静的水域里，不是奔涌而至就是待时离去的水势，进行大范围的交替。当钟声响起，交易所开张。说交易所，这里有两重意思：一是集散——那里有大柜台，交换着东印度公司的全部财富，交换着《圣经·启示录》中所列举的各种货物，染料、丝绸、木材、生铁、大理石、象牙、香料、香膏、酒、油、细面、麦子，牛、羊、车、马和奴仆、人口，要借莱茵河和马斯河来进行结算；二是买卖，凡存在的一切都可转化为价值，从贵重的材料到货物的成色，像通常所说的，都会有其市价。

"价值"一词，不招自来，进入我们的论题，权且把它当作跳板，好跨过横亘在前的一段距离，到达聚会点。宛如众人相聚的地点，在庄严而凝眸的水边，是前辈画家指给现代游人的好去处。不论是银行用语，还是绘画术语，价值，乃是指以适当比例附着于特定物品的抽象总量。在商业领域，就是纯金属的重量；在更微妙的艺术领域，就是一种不着痕迹的软性的比例关系，如色彩的有

无，光影的搭配，也即一种明码的证券。这是多种价值的结聚：画家观察大自然获得朦胧印象之后，这些价值就奔凑到笔下，凝结成荷兰绘画，也即一种令人赏心悦目的总体，我愿称之为一种魔法，作品正是在悬想之际，在一刻千金的瞬间诞孕；一旦问世，时间就奈何不得它，再也消除不掉。试举阿姆斯特丹博物馆凡·德·维尔德（Willem van de Velde，1633—1707）俗称《炮声》的那幅油画为例。似乎"开火！"这声号令一下，炮声突然在烟雾中震响，天地间整个进程顿时停顿，大海也在谛听，这种凝神专注一直传递给今天的我们。樯帆林立，桅杆高耸，这声命令好像是下给周围的空间的。这件作品，与其说要用眼睛去看，毋宁说需用耳朵去听。（见彩插页1）

荷兰的风景画，都是表现静观的题材，也是宜于静听的音源。我确信，为增益智慧计，在用眼睛吸取养料的同时，若能伸长耳朵去听，我们就更能理解荷兰的风景画，因为，其画不是源自景之新奇，盖得之于心之默想。这些作品，比之画得满满登登，填满塞足的英法绘画，首先令人注意的是，相对于满实而言，是予空白以极大地位。你会惊讶于笔触的迟缓，一种色调，经过层次递变，才慢慢清晰起来，成为一根线条，一种形状。以辽阔去配空旷：从空旷地上的一摊水流，过渡到满天的云彩。你会慢慢看到，我是想说，慢慢听到，横空而来的旋律，像娴熟灵巧的手指按出的袅袅笛声，像小提琴拉出的长长一弓。这是

宁静的线条，与另一条线相平而行。看过之后，寂然凝思，更觉得有意味；隔开距离，更觉得有灵气。与日本的绘画杰作相仿，三角形始终是构图的要素：或者是竖直的等腰三角形，而为船帆和钟楼；或者是不等边三角形，从四边形延伸出来而以尖角收束。可以说，这些风景画像是一曲视唱练习，唱高唱低，可随兴之所至。同一主题，往高里唱，音域更高更宽，好像搭上风车的翅膀；或者乱哄哄地向下滑，像雷斯达尔（Jacob van Ruisdael，1628—1682）画的圆石，一块落在一块上，卷曲缭绕成涡形；或者拖长着声音，像长长的木筏上的桅杆，常见之于凡·霍延（Jan van Goyen，1596—1656）的油画，随着我们的遐想，给既流动又固定的画面以冲击的力量，以神秘的生命，吟味之下令人心醉神迷。至于物和人的造型，磨坊的转轮，陷在泥地里的大车，细微的人物（急急奔走之状，像神经质的颤音，好比手指按住颤动的琴弦），能使整个画面生动起来。说到这里，想起一事。记得第一次去参观阿姆斯特丹国立博物馆，被展厅另一头的一幅小画吸引了过去，或说被"啊哈"一口衔了过去。这幅画很谦虚地躲在一隅，我后来再也没能找到。这是属于凡·霍延风格的一幅风景画，单色调，金黄的油彩涂在透亮的烟黑色上。但是，远远瞥见时就使我心头一震的，是这浏亮的整体，像是豁然吹响的小号；这，我现在明白了，是那个小小的朱红点子，旁边是天蓝的微粒，再加一点精盐之白中透蓝，胡椒之灰中

见红！

到此为止，讲的这类风景画，是以横截面或侧面呈现在我们眼前的。还有一类，最典型的是霍贝玛（Meindert Hobbema，1638—1709）的《林荫道》（见彩插页2），或凡·德·内尔（Aert van der Neer，1603—1677）的作品，以正面迎向观众。一条大路，一段运河，一弯水流，展现在我们面前的，是足供想象驰骋的空间，带领我们一起去探索。或者，前景用工笔手法，色调较黯淡，后景是一片亮色，如现实之于向往，在虚无缥缈中托出一座遥远的城市。我们被引进——或者说吸入——构图之中，客观的欣赏变为主观的喜好。我说到哪里了？我们几乎想用自己的脚掌，去比量神靴上的鞋带，像赫耳墨斯这位亡灵接引神所做的那样，只凭一个动作，荷兰艺术家常能教好"色"之徒吃惊不小。

咱们再接再厉！既然受到这么客气的邀请，那就听命于这只朝我们伸来的手，携手同往，由近及远，由表及里。凡·德·内尔和霍贝玛把我们引入风景之间，其他画家则把我们安顿在居室之中。另一位，比他们诸家都伟大，能导引我们进入灵魂之内，那里闪耀着照亮一切世人的光明，向犹犹豫豫见不得光的黑暗发难。

我知道，持荷兰绘画具有某种深刻的内涵和隐秘的倾向这一说法，是把自己置于与多数评论家相对立的位置上，特别是与权威人士，我指的是那位敏锐而博学的批评

家、优雅的小说家欧仁·弗罗芒坦（Fromentin，1820—1876）。读者诸公想必记得《昔日的大师》中这卓绝的一页，兹转录如下：

> 少想多看，不立异以为高，唯求观察得更细，画得既养眼又生面别开。这样的时机已经到来。这是为公众，为国民，为劳工，为新贵，为普通人，完全是以他们为对象、为他们效劳的绘画。以卑微对卑微，以渺小对渺小，以微妙对微妙，不增不删，悉照原样，熟悉他们的内心，亲近他们的生活方式：这就是在同情心上，在留意观察上，在惨淡经营上下功夫。从今而后，天才的画家当抛弃偏见，不受先入之见支配，完全倾倒在模特儿前面，但问怎样表现为好。

关于这一点，弗罗芒坦又推进一步，好像没注意到前后提法的出入或矛盾：

> 伦勃朗在他本国如同在外国，在他那时代如同在一切时代，都是个例外。如果把伦勃朗排除在外，那你会发现，荷兰所有画室，只有一种风格，一种画法（克洛岱尔按：对此说法，我不禁要打个问号）。目标是模仿现实，表现淳朴和亲切的感

觉，令观众看了喜欢。画风，该具有与原则一样的简明和清晰。真诚是其守则。首要的条件是亲切、自然、面部突出，这是出诸朴素、坚毅、正直这些总的道德品质。可以说，是把日常道德从私人生活付之于艺术实践，这样，好好做人与好好画画，同时兼顾到了。荷兰艺术里如果去掉了正直，那么这种艺术里最有力的因素就成了无本之木，作品的寓意和风格也就谈不到了。但正如在生活里，最现实的动机就能提高行动的价值，同样，在这门被认为是最实证的艺术中，这些大多被认为照抄现实的画家中，也能感到一种高贵，一种善良，一种恳挚的温情，一种真实的诚意，从而赋予其作品以实物本身所不具有的意义，由此达到他们的理想，多少受到点误解、一般颇遭轻视的理想。但是，这对怀有理想的人来说是义无反顾的，对能体味理想之妙的人更具有极大吸引力。有时，这种艺术的敏感，只要再高一点，就足以把他们造就成思想家，甚至大诗人。

这最末一句话，读来令人愉快，而且纠正了一种我视为错误的看法，虽则和许多正确而精微的见解混在一起。"一点"，即已很多，像我刚才说的一点蓝莹莹的精盐，一点红乎乎的胡椒。我认为，在古代画家那里，没有一幅画

会欠缺此种隐秘的韵味。没有一幅画，除了高声的宣告，不包含某种愿意低诉的成分。问题在于善于倾听，善于听出言外之意。

把弗罗芒坦和大部分荷兰画的批评家导入歧途的，是他们的时代氛围，他们的出发点和艺术观点，与这种诗意相左；此处所说的诗意，也即古典艺术和巴洛克艺术的修饰手法，这两门艺术当其全盛时期，在意大利和佛兰德斯均有华美的展现。这是一种亮丽、爽朗、光辉、动人、夸诞，甚至相当程式化的艺术。为了概括其特点，最好的办法还是从《昔日的大师》里再引一页：

　　有一种思维习惯，是想得很高很远很开。有一种艺术，是善于选材，加以美化、润色，所求的是相对而不是绝对，看到大自然的本来面目，却喜欢表现得不是原来的模样。所有一切，多少都涉及人，取决于人，附属于人，取自于人，因为某些比例关系，某些属性，如风度、威势、高贵、华美等，从人体上研究出来，化为学说，也同样适用于人以外的事物，从而引出某种普遍的人性或人化的寰宇，而合乎理想比例的人体，又是普遍人性或人化寰宇的原型。故事，幻想，信仰，教义，神话，象征，标志，等等，人的体形几乎是唯一能表达形体所能表达的一切。世界千

汇万状，仿佛都围绕着这个万物皆备于我的人。我们把天地看作人的活动范围，随着人的主导地位的取得，这个活动范围便相应在缩小，以至于消失。一切都是优选和淘汰。各物都向共同的理想借取其外观造型，无一能逃出这条规定。因此，根据自古相传的风格规则，画面可以缩小，视野可以收拢，树木可以缩微，天色可以减少变化，大气可以更明净更匀整，人更应回到自己的本然，少穿戴多裸露，身材应更完美，相貌应更英俊，从而对自己所扮的角色会更有把握。

然而，不能否认，在讲究技法、制作和堂皇的艺术之外，在埃斯科河与马斯河之间的民间习俗里，存在某种对直接现实的强烈兴趣，存在某种唯求中看的嗜欲，就像小孩子演木偶戏自娱一样。中世纪的水彩画，稚拙派画作，布吕根、约尔丹斯和滕尼尔斯的绘画，就能见出这种认同，这种好感，这种粗野的兴致，佛兰德斯人就凭这种豪兴，从古到今，一直在观察围绕他们的有趣生活和赐予他们酒肉的肥沃乡土。但荷兰绘画的创新之处，在于所画的景色和世俗器物，在以宗教场面为背景的画面上，带装饰性、讽喻性、夸张化，不仅仅作为布景或摆设，其自身单列出来也已成为绘画。景色和器物，与正式画面合在一起，共为一体，这种协调色彩和线条的法则，通称为构

图，就是我们下面要详加研究的。

这里有必要指出，荷兰画家的题材，不是手上拿支笔，凭偶然感触或兴之所至寻得的，不是碰到什么都记录下来。吸引画家和取悦主顾的画境，数目很有限。这里只举两个例子。弗罗芒坦有一个中肯的说法，认为大部分大画家同时出现的黄金世纪，也是荷兰历史上最暴烈、最混乱的时期，民众骚乱，宗教论战，打仗械斗，不一而足。社会的动荡，并未使画家平静的画笔狂热过一分钟。对他们说来，弹药似乎并没爆炸，军队前进和难民后撤是两股相反的人流，受伤百姓倒在血泊里龇牙咧嘴之状，似乎不值画家一瞥。战争之于他们，就像沃弗曼（Philips Wouwerman，1619—1668）画的骑兵在清朗的景色里做欢快的竞技表演。

另一方面，我们所讲的时代，是海上冒险、发现新大陆、征服殖民地、港口堆满掳掠物的时代。对这一切，这门艺术都未加理会，好像连一点点好奇心都没有。伦勃朗的素描里，难得有一幅画黑人、狮子或大象的速写。这批有钱的中产阶级，跟买委拉斯凯兹画作的高傲的主顾一样，对异国风物表现出同样的冷漠。他们所求于画家的，在此而不在彼。荷兰绘画和其他画派一样，有自己固有的主张。这个主张，我们已看到，不是对现实的礼赞、探索和记录。诗人画家在现实中仅仅选材而已，借取构图素材，只取对他合用的东西。

我无意中说出一个可能很大胆的想法：荷兰画家之所以回避主题，回避有寓意的文学典故和戏剧场面，风景里只画些无名人物，从慷慨的大自然里获取意念，那是因为他们所要表现的，不是动作，不是事件，而是情感。正像我刚才提到的风景画，在于予人空阔的感觉，那些亲切怡人的画面，是为唤起我们恒久长存的意念。这类画，是情感抒发的一种载体。对弗雷尔、维米尔和霍赫（Pieter de Hooch，1629—1684）的画，我们不是看，不是用眼波去抚摸，而是立即置身画中，走进画里。我们为画面所攫住、所囊括。绘画形式之于我们，犹如加在身上的一件衣服。画面的氛围，有沦肌浃髓之感。我们所有毛孔，所有感官，仿佛通过灵魂的听觉，深受浸濡。诚然，我们所在的房子，是有灵魂的。房子按我们的心意，接受外面射入的阳光，加以隔开，合理分布。屋内此时此刻充满静谧。我们得以参与这一画作，外界的现实在我们心目中变成光和影，画面随日光移动而变化。一排排的房间，一进进的院子，从前端开着的门逃向花园，从轩敞的窗口通向天庭，非但不使人分散注意力，反愈发令人感到生命之深邃，安全之可靠。这当然是一种更大的愉悦。这里，就是保留给我们的领地。正像破空而来的一笔，会在我们心灵上点亮一个意念或想法。正像灯光逐渐加强能凸显一个形象，增加它的厚度，荷兰画家就是这样，善于把握和利用夕阳余晖造成神秘气象。或者是一幅凡·奥斯塔德

（Ostade，1610—1685）的作品，显示各式人物或堆垛一起的杂物；或者是一幅谨严的工笔，表现恭敬如仪的迎客和一尘不染的闺房。这水一般透明的玻璃棚，这中间空、两边密的布局，这东遮西掩的内壁，这相互反射的光线，这斜映在对墙又为镜面照出的方格栅栏，这房内亮处与暗处、发光与熄灭两部分的对比，这些予人稳重感的笨重的柜子、模样呆滞的家具、色调暖和的铜壶，所有这一切，构成一种祥和的氛围、温馨的格调和不可言喻的魅力；看画的人自会了然，住在里面的人焉肯离弃这日常生活的天堂。与某些现代绘画相比，又是多么不同！现代绘画如没有画框来框住，简直就会炸开来，像充气的汽水顿时泡沫四溅。那些平面镜或哈哈镜，把花园和街景按不同的用法加以变形和移位，桌上的玻璃器皿或凝固或淡出，涂在瓶肚子或玻璃球面上的彩虹色块透着虚玄神秘，画家在画布上的这种锲而不舍的追求，使我们欣赏到画中所画的景象和其中的意味。

　　上文提到，荷兰风景画总有一种意向，说得更确切一点，则是场景的构图总有一个中心，一个重心，一个焦点。这恰恰是由于画的主题本身没什么明显的意义：一条备受爱抚的小狗，一节正在包纱布的指头——唯一的作用，是把人物的注意力引领过去。诸如写字前的削羽毛笔，书稿上以见出因沉思而缓动的手，拨动的琉特琴，准备引吭高歌的双唇，布劳尔（Brouwer，1605？—1638）

画中的黑圆圈加上脸部中央冒出的一圈白烟，和谐的氛围中各种因素凝结为一种隐秘的暗示，这正是景物所要引发、所要感应于人的暗示。在各种题材中，最常见的是饮宴和同乐会。饮宴本身，就是一种交际，不管宗教意图的隐或显，有或无。当时在意大利或法国的许多画面上，画家出于卖弄和虚荣，把浩大的世俗场面凝集于一个崇高的举止，荷兰画家本着淳朴和真诚的原则，画围桌而坐的宾客或拣同一个菜，或盛同一锅汤，表现出相互间的亲切友好，你推我让，赋予画面高于饭局的一份高谊隆情。我想到伦勃朗的这幅画[1]：快活的画家，腰间佩剑，打扮成绅士模样，一手搂着讨人喜欢的萨齐娅，另一只手擎着盛满晶莹美酒的高玻璃杯，好像在为理想而干杯——此外，还有什么题材，比帕拉梅兹和泰尔·博尔赫（Gerard ter Borch，1617—1681）常画的同乐会，把女子的歌喉与男子的凝视交相融合，更不要说在角落打转的小狗，像家里的熟人一样，更宜于向观众传递心灵的默契和彼此的亲近？——有时，是照镜女子同镜中影子对话；读信的女子同不在眼前的人对话；俯身窗台浇花的女佣在同外界对话。肤浅的目光，只看到主妇把锅搁在火上，或女主人举着晶亮的琉璃杯接待两位宾朋（周围光洁的家具泛着暗光，屋子中央垂着枝形吊灯，镜中的眼神反射到另一面镜

1 当指《与萨齐娅的自画像》，现存于德累斯顿美术馆。见彩插页 5。译者注。本书脚注无特殊说明者均为译者注。

子里，还有锃亮如镜的挂盘和镜框），而我几乎忘了绣靠垫的女工所凝视的手中线，这根线命运女神无疑会不断为我们放出来——所有这一切中，我知道在我们思想深处，有种隐秘的沟通，有种不可捉摸的变化，有种异音相从的协调，有种相互的谦让和兴趣的变换。现在应当来考量是一种什么秘密的脉搏，才使画家的想象变得如此生动；这就是生病的女人向阴沉的医生懒懒伸去的那只手，就是搭脉的手指留神心脏传来的微弱的搏动。现在，在暗下来的房间里，孤零零站着一人，四面的阴影在加重逼拢，他宽大的斗篷在肩上叠起多层皱褶，从袖口伸出一只戴半截手套的手。

在愉快地回顾格里特·德奥（Gerrit Dou，1613—1675）、米里斯、泰尔·博尔赫、梅特苏（Gabriel Metsu，1629—1667）等大师的名字和作品之际，我们当然也不会忘记凡·奥斯塔德和斯丁（Jan Steen，1626—1679）辈所绘那些大嘴、大拳、大破鞋的侏儒和妖精，充血的脸盘和膨胀的肚子——不过诸多大师，其中有一人，不说最伟大，因为这里与伟大无涉，至少更完美、更罕见、更精微，假如还要加别的形容词，那只能从别的语言里去找了，如 eery, uncanny（怪诞的、神秘的）。你们等我说出这个名字已等了半天，那就是：德尔夫特的维米尔[1]。我

1　维米尔（Johannes Vermeer，1632—1675）终生住在故乡德尔夫特，专画德尔夫特，故美术史上誉之为"德尔夫特的维米尔"。

相信，在你们的脑海里立刻显现出这种令人兴奋的天蓝与橙黄的搭配，像徽章的色彩一样，跟阿拉伯半岛一样纯净！但是这里要讲的，不是色彩，尽管他施彩用色品质极高，色彩变化准确而冷峻，好像不是画笔下得到的，而是靠智慧做成的。使我入迷的，是那纯洁、朴实、无邪、超尘脱俗，老实得像数学家或天使的目光，或者简单地说，像照相，啊，了不起的照相！画家躲在透镜内，去捕捉外在世界！维米尔绘画的成绩，只有暗箱里出来的奇观，只有早期玻璃感光片的显影，也即光线的作用，差可比拟。形象描绘之精确和敏锐，更胜德国荷尔拜因一筹。画布上的轮廓线周边有一层银粉的薄膜出神入化。通过曝光，通过玻璃与锡汞的作用来固定时间，对我们来说，这是借外部的调节以达必然的王国。天平的另一端，是色调像音差、像微粒子那样在递变，所有的线段与平面协调成几何图形。由此想到，那些方形和矩形的构图，往往表现为打开的古钢琴，绘画用的支架，墙上的地图，半开的窗户，家具或屋顶由三个平面形成的交角，横梁上平行的条纹，脚下菱形的地砖，等等。尤其想到海牙和阿姆斯特丹博物馆中两件无与伦比的藏品：《德尔夫特风光》和《小街》。第一幅上，梯形和三角形，错落有致的尖屋顶和人字墙，拉成一条线，加上清冽的河水，中央是一单孔桥，涵洞下好像涌过去许多绘画原理，展示出第三维度。（见彩插页 2）第二幅上，直线与

斜线、门窗与护板，安排定匀，像演示几何定理一样清清楚楚。各部分的关系，由三扇门确立：左面一扇关着，右面一扇开着，开向黑暗，中间一扇，看不大清门框内的景象。须知维米尔善于交错轴线，拓展空间，即使平面画也有立体感。他精于点珠法，不愧为大师。再看这位做花边的女子（藏于卢浮宫），全副心思都放在绷子上，肩膀、脑袋和（从左右两方面凑拢的）十指，都集中于针尖。或者说，左边蓝眼珠的瞳孔，是整个脸部整个人的凝聚，是精神的坐标，灵魂的闪光。（见彩插页3）

　　维米尔的另一件作品——荷兰失却此画会永世遗憾——现存于纽约，为弗利特萨姆藏品。我们做荷兰绘画巡礼之际，从自发的象征主义到含寓意的外形描绘，在跨出这第一步的时候，我很高兴受到世界上最清澈、最澄明的画家眷顾，后人简直可以把他称作"能见其明的凝视者"（un contemplateur de l'évidence）。要谈的这幅画，题作《福音寓意》。（见彩插页4）画上绘一坐着的妇人，其衣着使人想起牟利罗（Murillo, 1617—1682）的《圣母感孕》，身子略向后仰，两眼向天，手抚心口，肘支小桌，桌面像祭坛一样铺着厚布。桌上摊开一本书，有十字架和圣餐杯各一。背后有一张"耶稣受难"的大画。她右脚踩一球，实际即地球。天花板上，用线吊一水晶球，地上有个咬过一口即被丢弃的苹果，厚书下压着一条盘曲的蛇，那本书无疑是《圣经》。左面是一幅饰有流苏的厚窗帘，

我们在画家其他作品里曾见到过，像是古代的帐篷布，像是约瑟的袍子，想必是遮蔽外界的帷幔。至于三重球的象征意义，至于教会高扬理想而踩在脚下的地球，至于刚咬一口就给扔掉的罪恶之果，以及她因欲望而看清的真相，等等，还有什么比这简单到无须点明？房间后部的耶稣受难图，祭坛上的硬木十字架，还有什么比见到救世主更令人动容？

维也纳契尔宁藏品中有一幅头戴花冠的妙人儿，她一手拿书一手拿喇叭，由一位穿着怪异的画师坐在画布前描摹，很遗憾，这幅画没时间谈了。

中国有传说，相传汉朝有位大臣，一次进山，浓雾迷路，偶见一块残碑，勉强认出"阴阳界"三个字。阿姆斯特丹当然不缺少浓雾天，也不缺少曲曲弯弯的河渠，住宅与景色并然杂陈，似真如幻；也不缺少浩渺的水波，还有岸边的倒影，把一切都来个双倍；更不缺少幽灵怪鬼，待我们俯身水面，把我们的面影变得奇形怪状。阴阳界！走进博物馆，在清漆和玻璃吊灯下，当我们把脆弱不牢固的现实，和艺术为我们定格过去而留下的人像加以比照，不是也找到了阴阳界？只是程度不同罢了。这些画像，多么真实！姿势又多么美妙！而且，日日夜夜，延续久长，足以成为法文所说的 acte de présence（现存证明）。我愿说，这些画不是单纯的现存，而是产生影响的现存。通过作品，我们与身后那个被太阳抛弃的世界，建立起一种有效

的连带关系。我们已然肩负因袭的重担，也不在乎再多出一份重荷；我们满足于自己生存的方式，使我们对时间的利用，对加强情感表达以使作品经久的做法，并不感到陌生。由于艺迹印痕，死者与生者之间的交流，几亦从未中断。我们要查察的，不是似曾相识，不是陈规旧套，不是抽象符号。在那些湿润的嘴唇、血色旺盛的脸颊、盈盈欲语的秋波背后，我们感到一股滋润万物的生命力，感到那颗有话要说的充实的灵魂，那个展露自己本来面目的人！

刚才讲到荷兰的风景画和内景画有种奇特的吸引力（意向或分量），不是这些绘画走向我们，而是我们被吸引着走向绘画。同样，面对一幅哈尔斯（Frans Hals, 1582—1666），有时甚至是一幅贝克或赫尔斯特（Helst, 1613—1670）的画作，我们感到一种灵魂的召唤，一种精神的感召，一种话语的涌溢。这些往昔人物，手里拿着啤酒罐或吉他，或者把手指放在胖太太手里，动作之间，一上来就显示一种自信、一种对自己身份的自信；人物这种过分的怡然自得，未始不具一点讽刺意味。我们在护画玻璃上看到自己眼睛的反光与画中人的目光交汇在一起，不是没有一点尴尬之感的。看着看着，就不单单是一张从阴影里浮现出来的面孔，而是黑暗王国里的全体公众，他们的表情和姿态可互相补充，激活他们从前共度的时光：穿着华贵的，打扮庸俗的，带肩章的，饰羽毛的，或者正相反，披黑衣黑袍的，都抵挡不住对他们的召唤；是古代的旗号或

是桌上成堆的银器，把他们聚集拢来，要不然是来赴虚幻的盛宴，那种高脚杯，活人是不会用嘴唇去碰一碰的。接待人员，迎接我们进坟墓的前卫，或者相反，像我称之为后撤部队的后卫，他们一个比一个站得高，以凝视的同一目光，远眺在我们后面不知多远的某一事物。但是，并非金碧辉煌，也并非美酒佳果，就能传之后世。你们知道海牙博物馆的那张伦勃朗的画，中央没有美酒，也没有佳果，只展示一具尸体，还不是耶稣的。只是一具普普通通的尸体。阿姆斯特丹博物馆的那幅画上，解剖演示走得更远：开膛破肚，心肺五脏已掏去，头盖骨给外科医生的剪刀撬了起来，而此人的容貌与耶稣不无相似之处；医生以科学的目光，设法厘清大脑上的脑沟。

但是，在哈勒姆那座极小极美的博物馆——从前是养老院，现在可以称作"哈尔斯故居"了——观众会抵御不住一种危险的蛊惑，受到隐秘倾向的裹挟，先期看到人生走向它的结局。第一展厅是德·布雷的作品，画风认真而严肃；然后，进到另一厅，有一挣开锁链的巨人，我们还没跨过门槛就已听到他的狂笑，为表示迎接，不惜大声喧哗。在他周围，不是一个有序的社会，而是一群乌合之众，人人都想为展览争光，用天生的好姿容博取好评。多少绶带，多少腰带！橘黄与天蓝相互争艳！多少制服，多少带翎饰的帽子！裤腿的花边下，露出滚圆的腿肚子。丝绒袖套下伸出一只高贵的手！所有这一切，都朝你大声喊

叫，高声欢呼！观众感觉好像四处都有人喊，所有人都同时在讲话，谁都想挤到前排去！肯定地说，画家没有少费颜料，少费才能，这是用双手在号角声中、在颜料堆中画出来的！我们再往前看。

马上就能见到何等的对比！已是多大的改变！到此告终了，鼓乐队的粗野，警卫队的狂笑。这里，不再是嬉戏的大孩子，而是共商大计的老成人。画家把轻浮从调色板上赶走，只保留黑白两种纯色。哈尔斯的黑与白，并非对光与影的否定，而是对明与暗的积极肯定和具体保障。我面前有一幅画：从一侧进来的光，照着帽子、面孔、领圈和手等四个圈。画的意义，寓于画的内部。主要人物背对观众，只看得到他的侧影。这位仁兄坐在桌子一端，手抚肚子，状极舒坦，胖脸固无足称道，而那两只眼睛，一只在亮处一只在暗里，好像在密谋什么。

再过一道门，走到最后一个展室的中央，我们会突然给镇住，因为面对面挂着两个画框，底色黑得像办丧事的帷幔，那死盯着我们看的，不知是活人还是死人。一幅，是女理事在开会，另一幅，是开会的男理事。我们固然敢于面对五位阴沉的太太，却不能不同时感到六个木头人盯在背上的冷峻目光，这六个木头人是一位阴府探家把他们画在一条中轴线上的。无论戈雅还是格列柯都不具这种大师手笔和惊人效果，因为即使身陷地狱，也不像站在两画之间这么可怖……账已算清，桌上已无银钱，只有

一本最终合上的书，封面白生生的像枯骨，切口红殷殷的像炭火。坐在桌角的第一位女理事，神色自若，令人看着放心。她那斜视的目光和摊开的手（正好反衬另一只握拢的手），似乎对我们说："言尽于此，事情就是这样！"至于另外四个女鬼……我们先看右上角那一位，她递给女主持一份名单，多半把我们的名字也开列了上去。我们面临的，类乎一个女子法庭；她们的上衣和袖套，正好烘托她们的脸和手，增强执法这一意念。而开庭不在十字架前，是在一幅表现阴森的河流和幽暗的河岸的画前面。右下那位把枯骨般的左手平摊在膝盖上，我们的目光且从她手上移开，她那严厉的目光，抿拢的双唇，压在身下的书，都有足够的揭示性。但是，我们要面对的，不是这位女子！居中的那位戴手套的女主持，她拿扇子的装模作样和挂着狞笑的刻薄面孔，表明她身上有一种比法律更无情的东西，那就是虚空。万物皆空之感，由她左边那位副手的表情得到加强；那人两拳按在桌上，眼眶深眍，一直眍到了灵魂。但这五张脸上闪发的鬼火，这勾魂鬼独具的"气息"怎么描写呢？我几乎想说，这好比一堆正在腐烂发臭的肉，甚至可以说是正在解体变质的灵魂。

现在再转过身来，看看我们身后另一组群像，六个从坟墓里溜出来的绅士。中间一人侧转身子，既前对其同伴亦面对我们，放在腰边的手，似乎在偷偷做手势向我们暗示什么，另一只手放在胸口，证实这颗心已不再跳动！他

待人接物的态度，不无某种和蔼和忧伤，与右上角一老者挖苦的神情相呼应。那老者，像对面那张画的送信修女，不动声色地，递上我们的名单。这组群像，以六张脸，组成两个三角形，一为扁长形，一向上收拢。以握书本那人开始，黑暗[1]像盖子笼盖一切，而他那咄咄逼人的目光，把全场的注意力都吸引了过去。他左手搁在一本合拢的书上，右手指着书脊，似暗示着什么秘密。整个构图，重心右移，左低右高。有明暗交替，有黑长袍、白翻领、宽边帽的组合，再加上两张像面具一样的面孔，画得如此僵硬，好像不是凭绘画技巧，而是靠尸体防腐术。一个是酒鬼，充其量是具充血的尸体，显然是刚从哪根吊杆上解下来，给他胡乱戴上一顶颤巍巍的毡帽。另一个人脸上，一片亮光，是个没灵性的木偶；他的一点生气，来自别人给他扣在头上的那顶黑帽，额上垂着一绺褪色的头发，好像不是他脑袋上长的，正像那膝盖不属于他那身体似的，红得火爆，其效果像在重重叠叠的阴影中放了个鞭炮。第二号人物，以讨好的姿态转向我们，似乎要表明，为我们好，才把他那文雅的同伴从柩车上卸了下来。

健硕的哈尔斯就是这结局。这快活家伙把个行会弄得热热闹闹，到八十高龄，还不倦于描绘这些形象。

1　佩服！我真想写一句话来赞扬那些在夜空中飞行的黑鸟，飞鸟拍打翅膀，使整个荷兰绘画空气流通。我们拖着自己的影子，那黑暗从头顶开始，始终形影不离。原注。

看来我们有必要以行家的身份，接受这种震撼，从而明白荷兰不像许多肤浅的论者爱说的那样，是市民文学、散文文学发达的国家；恰恰相反，虽然国土表面上不那么坚实，但现实及其反映，通过枝枝蔓蔓的微血管而相互渗透，画家能抓住时间的要旨而不打断时间的进程，靠艺术无声的濡染，不是改变自然而是师法造化。在这里，一切事情都得靠耐心缓缓进行。

阴阳界！我觉得，世界上没有一个国家，阴阳的界限，会比荷兰更容易跨越。此处所说的"界限"，不是法国式的一清二楚、壁垒分明的界限，而是通过接触与交融而形成的一种关联性，一种适应力。同样，荷兰对我们而言，是走向海洋的一种准备，是地形起伏的一种平整，是大片平地的一种拓广，是草场对水的一种提取，连类比物，都无须我点出，荷兰艺术之旨，是对现实的一种清理。现实实存的各种景象里，艺术加进了宁静这一因素；宁静使人聆听到灵魂，至少能听到这是超乎逻辑的对话，事物正是借相互依存、相互渗透以保存逻辑关系。艺术把同时共代的人叉开排列，去芜存菁，保留基本，把各式人等凝结在罩光油下，形成一种新的关系，免得沦于消失。一瞥之中，就能把一切尽收眼底。现在你们就能理解，为什么我劝告那些博物馆的参观者，眼睛要尖，耳朵也要灵，因为视觉是积极的认知器官，而听觉只是接受的通道。

这就是为什么我要思接千里，用思路重返阿姆斯特

丹，而不愿取道铁路，当然也不愿乘飞机、坐汽车。从前有一条平平常常的路一直通往那里，但如今已给冷落和浓雾抹去了。现在我独自泛舟，借一叶小舟行进在古老的中央河道，把我的精神之桨浸入拍击无声的水中。以虚求实，从无边的大海划进人类城市的深处，感受到这种富有弹性、不停颤动的软物质，也即感受色彩的变化，领悟超于事物表象的本质，理会到恒久与偶然间永远存在的分歧，审悉把存在变为存在之思的微妙回声。我漂浮于幻象之中，把面前这座弧形的桥收进圆形的眼球。我注视着左右两边并行的河壁，侧面的窗口随时可能出现人影，这幻影果然出现了，在绿荫覆盖的运河的尽头，在那阳光照临的方框里，悄无声息地突然出现了。一条船！船的碰垫懒懒地滑过水面，拖着一串渐衰渐逝的涟漪，让我从背后感到阿姆斯特丹这条大动脉里河水不休的运动。

有一句诗，不知是从哪里看来的，时常萦绕于脑际：沧浪之水大分高与齐。这普遍的水平，这可见和不可见的区分，这一切都可投影在其上的画布，正是我们在这里要加以揭示的。多少人俯身水面，经尘秽杂物的遮蔽，在水波的微颤中，才看到自己的面目！为了汲水，老妇人——为尼古拉斯·马斯（Maes，1634—1693）所喜绘——知道一种更可靠的方法。请看这一位（画藏于白金汉宫），她手指按着嘴唇，从楼梯上下来，不是前拉斐尔式的圣女，也不是予我同辈诗人和画家以灵感的"传奇式公主"，而

是普普通通一家庭主妇。有点俗气，但以我的趣味而论，觉得更动人，就是阿尼玛[1]的化身，她腰间围着围裙，整天为家务而操劳。（在另一幅画上，看到她在训斥女佣，那女佣对着破花瓶在掉泪。）又看到她到地窖去，我小时候就常跟父亲下去，肩上捎一篮子酒上来。再往下，是一幅小画，画她在一只旧式酒桶里提酒，吊灯的昏昏灯火与通风窗漏进来的光线交叠在一起。地窖里的活儿，我小时候也干过。一堵空墙，显眼处有把钥匙——布鲁塞尔博物馆有两幅画也画了——我知道这钥匙要开什么门。不管是康斯坦茨的美酒，还是用秘法酿造的琼浆玉液，也不管这些断断续续的字迹，从我头顶上的书架到书桌，从合着的书到打开的《圣经》，到放在我膝上的个人手册，做的总是沉思默想的功夫，而这水龙头，至少是挂在帕拉斯[2]胸像旁的漏斗，就是一个相应的象征。马斯把她画成正纺纱或削苹果，身旁放有一绣花绷子，绣花图样错综交缠，几不可辨，这就是阿尼玛；古代的阿尼玛，端庄严正，如同她在就餐前闭目祈祷一样。

正是在这犹太社区的阿尼玛古堡，在令人没好感的中世纪杂物旧货堆中，在一个正在动迁和重新安顿的世界，在运来一大堆破烂古董的时候，莱顿地方一位磨坊主的儿

1　阿尼玛和阿尼姆斯是荣格提出的两种心理原型，前者为男性心中的女性形象，后者为女性心中的男性形象。编注。
2　帕拉斯，希腊神话中海神特里同的女儿，后被雅典娜无意中杀死。

子[1]搬来定居，顶着他那圆鼓鼓的大鼻子，大眼眶里是一双贪财的眼睛，狼吞虎咽的血盆大口。（这张肉嘟嘟的脸上，一切都是眼睛，至于那张嘴，也是为了用肌肉发达的两颊作有力咀嚼和品味的。[2]）我们今天还能参观他炼丹的实验室，他采光的套圈（其他画家是利用光线，伦勃朗则制造光线，操纵光线，取其所需，像乃父截断水流，以推动水磨的轮子），这个画室（在绞盘的咯吱声中，在铜版上印刷纸张，用得少的是墨汁，用得多的是阿姆斯特丹的夜色），这个有学问的地窖（百叶窗全敞开，阳光宝贵而又吝啬，到今天还熠熠发亮，充满神奇）。现在先不说伦勃朗，这道门槛此刻尚不宜跨过。以上所写，只是引言。我的打算是，听研究家对《夜巡》进行诸多探究之后，我也想作出我的解释。但愿能有时间掀起帷幕一角，把沉思的目光引向这画廊，引向在左右两墙逼仄下通向神奇的远景，到一大幅长方形画布前停下。

我的笔，这书写工具在作家手里常是用以阐明思想的，刚写下"帷幕"两字。但在局外人看来，画家（此处泛指所有画家）无意于揭起幕布一角，此说不确。或许倒应说，画家更愿把四角钉住，免得飘动，愿把目光所及的宽阔的视野变成空白的一页，变成把明了的视觉印象投射

1　伦勃朗是莱顿富裕的磨坊主之子。

2　见慕尼黑老绘画馆的那幅自画像。伦勃朗终其一生，都在不断探询自己的尊容。原注。

上去的特定画板，变成一种富有效果的构图，变成一种有观赏意义、值得我们花时间去探究的东西。

意大利绘画完全是从镶嵌画和大壁画脱胎而来的。这是墙壁的一种装饰，在平面上着色的一种浅浮雕。凭借教堂或宫殿的墙壁，艺术家围绕宗教、神话或历史题材，乞求一种戏剧性的灵感，力戒落入前人的窠臼，构思出宏伟的画面，产生像歌剧一般的效果。人体在高尚的构图中，被运用得很大胆。借裸体或夸张的衣褶，画出的美妙姿态，胜过千言万语。画家的刷子，我要说，他的调色刀，可以和雕刻家的凿子争胜，大块大块涂抹，将各类尖形和筒形的拱门加以美化。米开朗琪罗之于西斯廷教堂，丁托列托之于维纳斯，都是怀着满心喜悦投身创作的。巨匠只稍一瞥，就知道何处是要去掉的多余石料，画面该如何分配定匀。每人都大展身手，各有擅长，施出自己的高招。所有圣人、英雄、穿着整齐的贵妇或裸露的女人，都罩在亮油下，朝我们奔凑而来。画面以突出世俗或宗教场面为主，风景或后面的建筑权作背景处理。对画家来说，这是向观众露一手，首先是显露他的才能。

佛兰德斯绘画与意大利绘画在这一点上有相似之处：旨在颂扬现今，以呈示花束等足可寓目之物，去除世人分志旁骛之心。作品的主题，或说内容，借这类假定性的存在，以物质载体呈现。墙壁上因添加了这些想象的踪迹而变得宜于居住。正如意大利绘画用墙壁加石灰涂料，佛兰

德斯绘画则以羊毛当家[1]。阿拉斯旧时出产的地毯，图案多为飘动的树叶、五光十色的集会。不久，取而代之的，是卫兵、岗哨、肖像、我们的先人先师、我们现世的和精神的保护人；或者是花朵、禽鸟、水果。外面阴郁晦暗，我们被请去参加宴会，同时也一饱眼福；足以看出这些作品之不同于鲁本斯和约尔丹斯所绘纵情狂欢的酒神和娇艳如五月玫瑰的裸妇！绘画，不再是以尖梢刻划硬布，不再是以重手涂加厚彩，不再是从一个动作过渡到另一个动作，而是出自一种内在的张力，舒张的玉体，营养良好的肌理，借软组织而显现。这些肖像人物，看他们的眼睛和嘴唇，好像要冒出水来，静脉里的血好像要往外渗。圣像的构图，不再讲究仪典人物的身份，而是趋于一种共同的表情，一种整体的感情，如宗教行列、礼仪场面或游艺活动对观众的召唤。活动的人物代替了姿态固定的模特儿。画家关注的不再是观众，而主要倾听画框中内在的话语。

我们绕了一个圈子，又回到荷兰绘画这个话题。伦勃朗的画艺，在荷兰绘画里，不像弗罗芒坦所说，是一种例外，而恰恰是一种成功的深化。意大利绘画起自墙壁，佛兰德斯绘画起自羊毛，而荷兰绘画起自水，这说法是否太冒险？荷兰绘画出自水，更确切地说，是出自净化的水，凝结的水，最终状态的水——就是镜子，涂了银汞的

1 指以羊毛编制壁毯，十四五世纪时，佛兰德斯壁毯画已驰名于世。

玻璃。上文已有多处提到镜子的作用。德奥、米里斯、博尔赫辈的眼睛，辨析入微，具有一种照相功能，那么，对维米尔，该怎么说呢？他吸纳景致，像意识一样，不折不扣，融合进视网膜，通过浓缩和提炼的方法，进行创作。人人物物，十分投合，不再分开。而且，多半情况，不考虑看画的人。其兴趣，从某方面看，在画的内部。不再是他们走向我们，而是我们被他们吸引过去，走进霍贝玛的林荫道，无须付买路钱——卡隆[1]式的买路钱，放在哈勒姆五个女理事的桌上。

绘画终止其用作仪典或点缀的那一天，是艺术史上一个重大的日子，从而开始不带先入之见，以智慧的目光来审视现实，用线条和色彩来构建错综繁复的艺库，吸纳聚合，引出一种意义来。荷兰艺术家不再是一个用方法和技巧实现预想构思的意志，而是一只善于摄取的眼睛，一面善于描绘的镜子。艺术家所做的一切，是思索的结果，是感光片通过透镜曝光后的显相，所有的形象，可以说是在银汞世界旅行之后的产物。阴影的浓淡变化，焦点的选择布局，细部的模糊或精确（与用力的强度和收紧有关），调动一切的光斑（又连带引起周围事物的闪耀、强弱、反光和呼应），重视空白和空间，画题能吸引目光又释放宁

1　卡隆为希腊神话中厄瑞玻斯与夜神之子，在地狱充当冥河渡者。他生性乖戾而悭吝，向每个渡河的鬼魂勒索渡钱，鬼魂若不口叼一枚小钱，则不得上他的独木舟。

静，所有这一切，不是伦勃朗独得之秘或独此一家。能给绘画以灵魂的，伦勃朗既不是第一个，也不是唯一的一个；他善于用目光回应光线，用眼神使人容貌生辉，使整个脸部富于表情。别人还在小心翼翼地试探，他伦勃朗已以大师的自信和权威独得运用之妙。我们周围的这些画像，不是史学家或道德家经过认真研究而完成的人文资料。这些男男女女，他们跟黑夜打过照面，他们走向我们，不是被一个密集的群体推挤过来，他们就在这环境里站住了脚跟，他们沐浴着记忆之光，意识到自己的存在。画中人以自己的在场，引起一种回应，在艺术家心里正像在大自然腹地一样，以唤起那沉睡的生生不息的力。他们在走向寂灭的途中，中间转身返回了。他们把我们薄弱的记忆摸索着想做的，最终做成功了。他们把通常埋没在日常生活下的头像，根据境况和角色的要求，打上个人的印记，与其他头像相剥离而还原为造物的形象。

由此而有了伦勃朗油画和版画所散发的一种特殊气氛，一种梦的气氛，似昏沉、闭塞、沉默，似一种夜的侵蚀，一种与黑暗的较量。这位伟大荷兰画家的艺术，不再是对眼前景象的丰盈的肯定，不再是想象对现实的冲击，不再是赐予我们感官的一个节日，不再是对瞬间的快乐与多彩的延续。当今的现实，并非教你去看，而在于令人回味。可以说，画家以他模特儿的一招一式，以他与别人交流时的一姿一态，一来一往，为嗣后超乎表面和当下的艺

术之旅作出安排，那不是以轮廓清晰而是以色彩变化为归依的艺术之旅。感受唤起回忆，回忆一经唤起，相继牵动记忆的诸多层面，唤起其他意境。

作纵深探讨之后，再来看伦勃朗的人物，就会觉得有点异样，有着奇异的外表。那些人物似乎使我们进退失据，穿上不属于他们的衣服，展示想象中才有的形象。阿尼玛已不是我们刚在马斯画里欣赏到的贤妻良母，她现在撩起短裙，要涉水而过忘川。又见她戴一顶饰羽毛的帽子或银光闪闪的头盔，手持宝剑，要去割何乐弗尼[1]的脖子。假如在艺术上有《旧约》《新约》之分，一方面，是一群人物，成堆的形式和思想，生涩的，全新的，我甚至于要说嫩绿的，从现实中活生生剥离出来、还叫着喊着的思想；而精神方面，像在耶路撒冷圣殿的墙基、仓库和殿堂，往昔所产生所形成的准则和象征，继续浸渍在时间之流里，涂上一层新意之后，在今日的阳光底下，继续保持神秘的关系。正是在这第二领域，黄金时代阴影之子去寻觅其灵感。从这里，可以看出犹太民族对他的诱惑，很难说犹太民族已完全属于远古历史，埋在文字和废墟之下了。他只要凑近门上的窥视孔，就能重新找到亚伯拉罕和

1　何乐弗尼为《圣经外典》中的人物。犹太女英雄尤迪深夜潜入敌阵，智取何乐弗尼之首级，使犹太军民大获全胜。

拉班的同时代人[1]：在他周围，到处都能闻到这种气味，这种使法老的马为之长嘶的 foetor judaicus（犹太人的气味）。当这架生命呼吸机的大空仓——意指他脸部的大鼻孔，因埋头劳作而偾张开来，以硬刷子像古代犹太誊抄人的尖笔一样，戳向他的画板时，他用背后的眼睛——所有艺术家背后都长眼睛——去听时，听到的不是港口上的炸鱼声或商行的叫卖声，不是亨德莉克[2]在顶楼上走动的沉重足音，也不是前妻给他留下的蒂托斯这宝贝因咳嗽而中断的歌声。那是于难以细述的住所，站在望见幻想的山巅，从犹太教先师心中，汲取美妙和渴望。在那最后一级台阶上，在逶迤而下的建筑群中，大祭司头戴一顶珠光闪闪的圆锥形帽，好像洒满晨光的塔松，把赤露身体的婴孩交到伊支湾[3]船妇之手，抬头望见远处矗立着贾西姆与波兹两根圆柱，乃《出埃及记》的两个向导和见证。

真相蕴藏在画的内部，要有研究，才能窥透。瞧，这是门诺派牧师双手捧着的一本大书，请坐在旁边的胖妇人共同阅读；这是一具摘除内脏的尸体，教授正用解剖刀指点着作讲解；这是拿撒勒木工的作坊，众人围着圣婴耶稣的摇篮；这是洞开的圣墓，耶稣基督举起创造天地的右

1　指耶和华。据《旧约》，亚伯拉罕为今犹太人之始祖；拉班为犹太人先祖雅各的舅父。
2　亨德莉克·斯托弗尔斯（？—1663），伦勃朗晚年的女伴。
3　伊支湾为阿姆斯特丹港的出口。

手，训示世人。但面对伦勃朗的画，你不管站在哪里，都不会有恒久和终极的感觉：这是一种单薄的实现，一种奇异的现象，一种奇迹般夺回的过去。帷幕刚刚揭起，就准备随即放下，影像隐没，被一道斜光破灭，刚才还站在这儿的看客，一刹那间，不待我们认清，就已消失了，或者，在这庄严的坚持之中，在这神奇的显现之际，他还活在那里，或许说他还幸存在那里更合适。这里，与我刚才讲到的海潮现象，与激活荷兰的生命运动，与已经开始盛极而衰的最佳状态，不无相仿之处。但在伦勃朗作品里，关键的不是充溢我们肌肉、渗透我们体液的水，而是光。光对伦勃朗，就是一种元气，既给思想以支持，又使思想能发亮。他多么喜欢光啊！光的变幻和意蕴，他太懂了！光在天空的辐射和收拢，夕阳斜照的庄严和肃穆，阳光把我们居室的内部照彻，来探究我们思维的灵府！埃及人和希腊人在千古不息的水波中，在聪敏智慧的影响下，以无所遮掩、莹莹闪亮的形式，建立了与神明隔着神圣距离的对话。但是，伦勃朗是阳光的主宰，是眼神的主宰，是一切生命与言说的主宰。他不只用阳光烛照一切，更苦心孤诣，让这些形象和事物参与相应的活动。关于这种内外对话，试举三例如下：

第一个例子，是那幅著名的西克斯市长肖像。画面上是凭窗而读的西克斯先生。画中可看到画家自己的脸，这脸同时属于室内室外两界，借助现实以解读天书。第二

例，是参孙[1]受制于非利士人。此画在法兰克福博物馆能欣赏到。参孙倒在地上，四脚朝天，为身后一穿盔甲壮汉抱住，左侧又有一丑类恶物持戟相胁。从中不难看出一个天才人物为讨债鬼和诽谤者绊倒的景象。但逃向光明出口处的那个女人是谁？她手握一大卷金发，是刚从大力士高贵的额头偷偷剪下的？她就是大利拉吗？还是等一下在《夜巡》里我们会看到的那位神奇仙子？或者是美惠女神刚抢来这把头发，象征一位高傲的艺术家受扼制后苦难的开端？第三例，是艾尔米塔什博物馆的《达娜厄》[2]，她手猛一撩，撩开盖被，迎着报信的阳光。不仅露出她的脸庞，而且露出她裸露的肚皮，准备受孕的整个玉体。

我们以不忍遽离而又快疾的步子，浏览了这间精品迭见的画廊，现在进入中央大厅。整个大厅，为通常称作《夜巡》的这幅巨作所独占而充溢。（见彩插页6）自从读了弗罗芒坦那本综论性著作，我很久以来就想再亲炙一下原作；这件作品，无论对荷兰还是对阿姆斯特丹而言，在绘画史上都堪称整个"黄金时代"的一道亮光。

当我们重新睁开眼来，精神从最深邃、最隐秘处，一旦摆脱这件金贵之作所予的温馨震撼，摆脱这水晶般精纯

1 据《旧约》，参孙为希伯来族士师，从小蓄胎发不剃，故力大无比。其情妇大利拉趁他熟睡，剃其头发，参孙遂失势而遭非利士人戏侮。
2 据希腊神话，天神宙斯化作金雨与达娜厄幽会，达娜厄感孕而生下珀耳修斯。艾尔米塔什博物馆在圣彼得堡，本文写作时称列宁格勒，今复称圣彼得堡。

的要素，这如同可见的思想、如同心理刺激一样的闪光之后，最引人注目的，是构图。两个中心人物，其一是巡督，黑衣服斜披红肩带，另一个——他穿什么啦？——两人带动身后一大帮人，两人的脚已踏在画框底边上！再走出一步，那老兵正示意要他身旁洒满光线的同伴如法炮制，他们背对刚走出来的阴暗的门洞，又将进到看不见的地方。而所有走在他们后面的人，都处于戒备状态，当不为无故，他们手持各种器械，全副武装，也要开步走吗？当然！从前到后，明暗的交替，色彩的变化，都酝酿着出巡之举，连我们都想模仿这整齐的动作，后腿提起，前脚跨出一步！旗已抖开，鼓已敲响，或即将敲起，似乎已听到一声枪声。一定是那丑八怪开的枪。多怪异的服装！扁圆形帽上缠满花叶，难道有什么寓意？他旁边那白白胖胖的小妇人，腰间倒悬一白鸟，全身通亮，像一盏灯！在整个画面中起着提调作用，她这张怪脸冲着我们，颇有怪怨之状，好像有什么事要向我们解释。这两人为何逆向，与画面的走势相反？他们想必无意阻挡大队人马走去，或者毋宁说是与之配合：填补行列中一个空当。他们斜里用力，与背景上一人所持长戟的方向一致。这一空当，决定了右侧的两个三角形构图。细看之下，会发觉整个画面由四个三角形构成，而且左面第一组，用纹章学家的话说，一套扣一套，扣着其余三组。在主要几部分里，短剑长戟，或平行或交叉，莫非又有什么含义？

这层意义，不必求诸画外。一切伟大的作品，像自然界的奇景，必服从一种内在的需要，凡真正的艺术家或多或少都能悟到。像解剖学家从所剖析的标本只得到一个困惑的提示，那就需从另一类里寻求该生理现象的简明解释；同样，转而研究到目前为止我们未谈到而与我们题旨表面上看来相去甚远的另一类荷兰绘画，或许能给我们若干乐趣，或许还是有益的启发。

我想谈的，是静物写生。

刚才，我请你们一起参观了佛兰德斯画家的静物画，如斯尼德斯（Frans Snyders，1579—1657）或菲特（Jan Fyt，1611—1661）的作品，那是一大堆鲜美的果蔬鱼肉，口福与眼福同饱，这些野禽果品，像布鲁塞尔博物馆德·海姆那幅华美的作品一样，瓜果、葡萄、石榴等杂陈在一个大盘里，枝叶藤蔓盘绕其间，尖顶上是一只满盛甘露的水晶杯——但荷兰的静物画，却没有这种丰盛与美艳之状。对克拉斯（Pieter Claesz，1597—1661）、赫达（Willem Claesz Heda，1593—1680 ？）、凡·贝耶伦（Beyeren，1620—1690）和威廉·考尔夫（Kolff，1622—1693）的作品，久久端详之下——而且，值得端详——不可能不惊讶于题材与构图的变化之少，似乎他们执意固守某一单项。参观者不禁要问，这一局限，这一偏向，是纯粹巧合，还是惯例使然；这种一定之规，是否有某种隐秘的理由。这些绘画，在表现平静的心境上可谓精品；而

且，这与其说是对幻想，还不如说是对灵魂的飨宴。但我们在画面上究竟看到了什么？几乎永远有面包、酒与鱼，有时就只有面包、酒与鱼，也即圣餐的材料。还常看到一切两半的柠檬，或削了一半，连带垂挂着旋涡形转圈儿的皮，以及斜搁在支架上掰开的贝壳，显得既孤零零又大受注意。最后是端上来的大碗小碟，珍馐佳肴，色彩斑斓。至于构图，不可能不注意到几乎是千篇一律的：背景沉稳，前景的物件则倾侧横斜，似乎就要掉下去。这里是一条正抖开来的毛巾或毯子，那里是一把出鞘的刀，不然就是切成一片片的圆面包，一只翻倒的杯子，碰撞在一起的器皿或水果，伸出桌边的汤盘。但在最靠里的地方，或者食品堆的上端，并放两三件漂亮的玻璃器皿，这类器皿的实物样品在国家博物馆的橱窗里还能见到。照我的看法，这些玻璃器皿出现在画作里，不仅仅是装饰，不仅仅为吸收光线，或者在米里斯或德奥的画里起到镜子的作用，而且是意识到一种封闭隔绝，具有某种象征意义。把长笛般的细玻璃杯和圣餐杯放在一起，不会是没有意图的。大杯子里处于平衡状态的液体，岂非静止的思想？而浅浅一痕，不是可以看作我们精神的底线？至于圆锥形容器里盛满琥珀色的琼浆玉液，于深暗处透出似有若无的一线光泽，马拉美或许会像我一样，看出是一种对后世的馈赠。背景上这种几乎是精神性的静止，悬空的三两证人，就给前景东倒西歪之物以一种意义。荷兰的静物，是一种布

置，一种正处于瓦解又尚能维持一段时间的布置。克拉斯喜欢在盘子边上画一只小钟，而正中剖开的柠檬又跟钟表的表盘有点相仿。假如这小钟还不足以给我们某种提示，那么，削下的旋涡状水果皮难道不像钟表松开的发条，而蜗牛壳上一圈圈的涡圈岂非上紧的发条？大酒杯在客人手中传递过去，不给人时间绵绵无尽之感？

　　一种正处于瓦解过程中的布置，对啦！《夜巡》的全部解释就在这里。整个构图，从前到后，有一个指导原则，那就是一种越来越快的动态，像一片向下滑去的沙丘。前景上的两人正迈开步子，第二排的人已伸出前脚，后排的人在目测要走的路，一侧的哲人则指着前进的方向。但是，正像轻微的颗粒容易飞扬，左边拿火药壶的孩子和右边的小狗已开始跑起来。队长手挑长矛，与刚才说的杯中酒（代表摆动力量）和削下的柠檬皮，对活跃全场的动态来说，起一种制衡和调节作用。第二排三个穿红制服的火枪手，一个扛着枪，一个躲在巡督背后，看得出他们就要出巡，而且此去带点危险。但怎能不这么想，这通体光明的仙女，这上界派来的信使，她腰间系着一封国书，岂非一只白鸽？她前面有个蒙面的同伴，已冲进要出巡的骑士中间，在那同伴上面，有位处于明处的绅士，着海蓝衣服，正趾高气扬，舞动红黑相间的旗帜。背景里，从幽暗而厚实的门洞口，比前两排开步走的同伴要高出一头的，是岿然不动的后卫，他们正打量着前路的远近：他

们之所以擎着长长的剑戟，为的是早早挑到目标！我们能看到闪闪发亮的头盔、护喉、肩披、绸衣。有个滑稽的家伙头戴一顶高帽，不能不说像座灯塔或瞭望台。很快，看画的人感到已变成画中人，正整装待发。听，鼓声响起，因为这借自黑暗梦乡的一页，充满了怪异的无声之声：鼓点敲，小狗叫，巡督咧嘴说话，右端两人耳语。一声枪响，左边士兵正在小心翼翼地上子弹，就要发出另一声枪响。出发啦！

出发。（是的，从前就是这样出发的！）是去征服世界？这两个领路人，一个穿黑，一个浑身通亮，要带领奇怪的一群人走向大洋？是不是事关荷兰的伟大的"出路"？是不是向着遥远的海滩，阿姆斯特丹的士兵、水手和商人都准备去登陆？"过去"向"未来"指点道：这就是过去一段时间里我们已完成的！在印度和中国附近的海域里，有许多大岛财货四溢，他们是不是准备把雄伟的巴塔维亚巨轮停泊在那些岛屿？这种种，都有可能。在历代绘画中，这是一件独一无二的作品，实际上是一种解构的研究和分析，完全可以给予另外一种阐释。这是心理的一页，这是在活跃状态中给惊住的思想，当一个念头潜入，正要找到突破口以带动全局之际，意志已开始行动，那只脱去手套的手，那只能干而有力的手，凭着智慧已画出蓝图；与此同时，太阳之子在倾听，在跟随。背景上，谨慎小心和深谋远虑支撑着行动，批判力以直面的态度，发

挥着作用。不绝于耳的嗡嗡之声，充斥于正要飞出大群蜜蜂的蜂房。在最深的地方，在码头的道口，在翻空的旗影下，一只巨手将旗帜像帆一样交托给风，任风吹拂，刮来灵性，控制全局，考察机要之事。这里有些伟大的存在，这是所有站起来的人和尚未作出决断的人，这是我们自身运用思考、回想、评估、坚持、推理的能力，这是平静而明澈的目光，与前景已建立必要默契的目光。那里已经有一个人，手上擎着一根长竿，用来钓上钩者！全体出发！带上各种武器装备，找到什么就戴上什么帽子。凭想象产生的这支杂牌队伍要出发了，去征服还没出现的一切，而左角上那个备有号角的滑稽家伙，位于最前面，数他跑得最快！

扬·斯丁

一幅绘画，不管怎样，绝不会是对外在世界的任意剪裁。画框之内，必有一个中心，由两条对角线相交而成。画家的技艺，是把观众的目光引向一个特定的点，引向几何中心与构图中心之间。后者，是不同于几何中心的另一个中心，无疑由于用色，由于线描，尤其——有赖于构图！中心也者，应该说是一个焦点，一个吸力源，一个来自内部而又照会各方的召唤；但为什么不用这一确切的词：一个意义！也即通常所说的主题。是这无声的口令，而不是四根涂金木框，拦住各种不同因素不致四散逃逸，从而把各细部变为一个整体。这里恰恰不是靠物的组合，而是靠一个意念，不在于表现的程式。

请跟我一起看扬·斯丁的这幅画。这是蒙彼利埃博物馆的藏品，现正在巴黎橘园美术馆展出。此画陈列在沃弗曼的风景画和库普那件精品之间。画面是一个气派堂皇的

圆弧形：西下的夕阳，照临荒地野景。（河水浸岸，屋舍坍败，至少我觉得有这个意味。）

构图的中心，举例来说，在维米尔的画里，是少妇的瞳孔，绣花女纤纤十指和针尖，医生给病人搭脉的手指，按在小提琴 E 弦上的指甲，酒客迎着阳光转动的玻璃瓶、玻璃杯，等等。

再看扬·斯丁！碰巧画上也有一只玻璃杯，郁金香形状的水晶杯，由这位身穿闪光绸袍的漂亮少妇擎着。男仆高举酒罐，半空中洒下一道金光。左右两边的人，都参与这精神飨宴，这生动的一幕，这悬泉注入水晶杯的强光一闪。左侧，是上面刚讲到的那位陶醉的少妇，由这位善意的参事做她的后盾；说他善意，可由他的白胡子、黑高帽为证。右侧，挤挤挨挨有不少人，中心人物是这位穿红衫的老奶奶，她眉开眼笑，用手指指点着，正在参详一页无字文：必定是个好消息，才把众人聚拢来！其余人中，值得注意的，是那个脸朝我们、弓身弯腰的小男孩，还有那喂奶的母亲，以及那鼓起两腮吹风笛的男子。（不要忘了暗处那个抽烟斗的好好先生，他百事不管，真是好福气！）一般作品，无疑就表现喜讯传来这一刹那，众人内心欢愉。而此件，实高于一般泛泛之作。

左边的老先生与右边的老奶奶之间，似有一种呼应：老奶奶刚念个开头，那一位已经懂了。

1937 年

尼古拉斯·马斯

拙作《荷兰绘画导论》，曾予尼古拉斯·马斯不少篇幅。这是一位奇特的、相当神秘的画家，中年变法，画题画风突然大变。在前后期之间，作此戴黑帽小伙子的肖像画；此画颇耐寻味，是布鲁塞尔美术馆荣誉藏品之一。画家的晚年作品，对我们了解荷兰画室的创作秘密，尤其是对画面上我称为悬念的那种神秘性，能予不少启示。我特别想到他擅长的题材：女佣从楼梯上下来（藏华盛顿国家美术馆）。同样的匠心，也见于静物画家，特别是伦勃朗（《夜巡》）那里：伦勃朗在荷兰画家中，绝不是一个孤立的例子，像一般评论所认为的那样。斜光的使用（如教堂内景），在他们那里就像一个师傅教出来的。

阿姆斯特丹一位藏书家朋友，科伯曼先生，作为年礼，赠我一帧马斯《冥想》（藏于阿姆斯特丹博物馆）的精美复制品。（见彩插页 7）一位老妇，闭着眼睛，合拢双手，白帽白上衣，黑边红袖套，对着做好的饭菜，独自做餐前祷告。桌上有两个面包，一完整一已掰过，一锅汤，还很热，白盆子旁有只小酒壶。但请注意！桌边上斜搁一把刀，刀柄悬空。墙的凹处，放着一些象征性物件，为马斯所乐于绘制：一只计时沙漏；两本书，一开一合；两把

钥匙；一只小铃铛，此件依我看，是召唤亡灵复活的。但此画的全部解释，是在画的右下角。

几乎看不见处有一猫，用爪子在拉桌布，顺着刀的方向，构成一个三角形，三角形大的口子涵纳了整个构图，下半部的亮三角形，与上半部的暗斜部分，互为呼应。

这幅画，像许多荷兰绘画一样，动静结合，而平衡状态正为馋猫贪婪的爪子所损毁。

1938 年 12 月 22 日

荷兰绘画三幅

友人在我面前放置三幅荷兰绘画，想听听我的观感。

其中，扬·斯丁一幅，《圣尼古拉节》；格里特·德奥两幅，《夜课》与《老妇阅读》。

首先，这三幅画，主题明达，无须像通常说的保持距离来看。中间没什么间隔，并不远离你，强制你，呈现的是精心的构图，适切的静态，足以吸引眼球而不会影响或干扰观赏，就像意大利绘画给予我们正宗而恰当的入门指导。荷兰绘画不在感发我们，令人兴起，而在吸引我们，犹如一条路，不可抵御地把我们引入画内，像霍贝玛等风景画家那样，乐于引领我们走进风景。无论是风景，是室

内，还是封闭场所，都旨在邀约观众入乎其中，甚至参与进去，成为一种精神活动。

《圣尼古拉节》

请先看斯丁这幅《圣尼古拉节》。（见彩插页 8）画中所有眼睛都在说话，每只手都有响应。一幕小戏，两种情绪：有人高兴，有人向隅。小姑娘穿着漂亮的亮色上衣，看她搂着教士木偶多高兴！左手挽的小桶里装了多少好东西，噢，母亲伸出双手要她过去，倘转身过去不会有摔跌危险的！右侧的男孩已长大，该是她的小哥哥，笑中含着讥讽，周围暗黑，从胖脸上可看出他要大几岁。向隅而泣的，是这小家伙！尼古拉不会垂怜你，在这欢快的家里，你会遭众人摈绝。现在可借想象的翅膀略加评点：有象征意义的是少女手上拿的空鞋，实际上是构图的中心。然而，布帷后面藏着什么，祖母在招呼，以示好意，右侧略上方，有两个小男孩，一个张大了嘴，一个弯着手臂，手里攥了件丑八怪。为什么这不是他们所瞩意的未来？这未来就像那娃娃偷取的糕点。

所有这些手，注意，请仔细看，听听这手与那手之间的交谈！后景中央是父亲，他很安闲，手搁膝上。不是吗？他是一家之主，一切都出自他。他忙于——和我们一起——观察和参详。唯他在思考。

《夜课》

斯丁的绘画里，有手势的响应；格里特·德奥的《夜课》里，则有光源的映射。（见彩插页9）画上点有四支蜡烛，即四个光源。最暗的，是靠右边，黑暗浓重，勉强能看到的那一支。一群孩子，聚在课室，中间一烛台，正大有用处。左前一点，昏暗中浮现三二孩童（其中一人的脸，相对亮一点），可谓一种烘托。人物已各得其所，轮到我来说了。画的中央，着意于一项神圣的事业：热衷阅读的灵魂，是指俯在烛光照亮的课本上的女孩，呈侧面像；同时，计时的沙漏，一绺棕红的头发，瞬间成永恒，她在识读文字；稍上，这位教师，夜色中竖起手指，在给她作解释，女孩则言听计从。在他们左边，有个大男孩蹲坐着，借烛光用心书写，烛光是一女生擎着给他照明的。现在，领略了此杰作，能让我们看懂、明白许多道理，地上有盏风灯，可容我们提起来带走！

《老妇阅读》

这是发生在我们眼皮底下的事。我们就是旁证人。夜晚，手举蜡烛，有人教我们怎样阅读。

现在我们会阅读了，现在已非夜晚。不再需要别人来教，用自己的眼睛就能读，读完上行读下行。或者倒不如说用这位老妇的眼睛来读。她五官端正，着蓝绒上衣，像枚成熟的水果。这老妇人，不是别人，据说就是伦勃朗的

母亲[1]。她在读什么？我们就跟着她，一行行，一起读。字字映入眼帘，意思即使不甚分明，懂还是能懂。这是《新约》里的《路加福音》，看她读得多满意！神圣文本上的每个字，都自她唇间一一拼读出来。她与保罗的门徒路加十分相契，像传播福音一样传播着欣悦。老妇全神贯注，读着这篇平民福音。（见彩插页10）

伦勃朗油画三幅

《暴风雨》

一幅油画，难道就像通常所说，只是多种色彩有序汇聚的一个平面？这不是把手段与目的混为一谈么？画家的高明之处，除了能用悦目的色彩画出一束鲜花，必还有另一目的。像所有其他艺术一样，绘画亦一种诉诸灵魂的表达方式。而且，最好的求美之途，岂非就在寻觅之中？

眼前适有伦勃朗《暴风雨》的复制品，我这观点，从这幅出色的油画中，当能得到可信的阐释。

先作一假定，诗人或作曲家常会选取"暴风雨"这题材。多少意象，经巧妙编次，能触动我们的感官，我们的忆念，我们的想象，真是好厉害！瑞士小说家拉谬

1　画此画的德奥，15—18 岁时曾拜在伦勃朗门下。

（1879—1947）写山中雨景，山雨欲来之势，就写了整整一本书。但诗人作曲家的暴风雨，有一大弱点，就是"会过去"。画家笔下的暴风雨，则风暴过去而景象不逝。风暴永远留在画布上，同时共代。艺术家得绘画之益，能把时间定格下来。

但这事实上的优越性，要由画幅来佐证。景象不逝还不够，还要能去掉观众一看了之的浮躁心理。画家对景陶醉，观众也应能分享。只有充实，才能传世；只有构图周密，画面才能充实。应当能感知，经协调不同手法，油画作品本身已自足完备，而所谓协调，也就存多元于默契与平衡之中。

而这协调，从你们眼前看到的这张油画上，伦勃朗这位用光大师——此处大师之称，乃名副其实，按此词的完整意义而言——已经做到了。雷暴，是自然界平静进程中的狂暴介入，是突发事态，是地面上的恐怖景象，天空中云增郁积，最后以电闪雷鸣告终。云海翻腾，像天谴似的划出一道闪光，才烟消云散。逼迫日甚，大自然受黑暗挤兑，就以这白厉厉的警示，作为回应。

打击乐器里，定音鼓，铙钹，木鼓，次中音鼓，各种长号，还有大号，蓄势以待，一触即发，但此刻的言语，是沉默的变浓加厚，暂时还是管风琴的天下。艺术家诉之于柔情的木管。突然间，轰隆隆！一声沉闷的巨响，有某种浩廓之感，足以解释伦勃朗油画中的层层高台与灵光

洞府。

对那些废墟，又有何言说？光天化日下看不见的遗址，顷刻之间，便岳起山立，证明自己的存在。难道不应从中看到，在黑暗的长期压抑下，我们犯罪的灵魂，死到临头之际，不择地而发出悔咎忏悔？

<div align="right">1950 年 11 月 21 日</div>

《密涅瓦》

伦勃朗的《密涅瓦》（1635），现存于海牙博物馆。（见彩插页 11）主题略同于阿尔布雷特·丢勒的《忧郁》，但表现方式又多么不同！女神手边这本打开的厚书，虽然是在读，却一无所获；高兴的是又与书本相对，她神情欣欣然（头戴桂冠）。墙上悬一盾牌，上面是戈耳工（goigone，希腊女神）头像，她的目光能把敌人盯住，使其不能再为非作歹（推论所得）。旁边的枪，原是进攻的武器，已降格用于打猎。猎物遍地。两个面具，一种艺术想象，是所要扮演的角色，是空无内容的书本。一圆球，地球仪？但扶手椅上卷绕的衣物，还有那小圆桌，是何隐喻？病患，重生？（像《约翰福音》里所说）——面部表情，愉快中含讥带讽——衣褶意味着幽暗倾泻而下。与幽暗相对的，是明亮的书本。覆盖桌子的丝绒毯，缀满亮晶

晶的星点。密涅瓦身后，阴影散开。下面的黑影，则浓重起来。合拢的书，以垫高打开的那本书。

《扫罗与大卫》

伦勃朗的《扫罗与大卫》（1665），现存于海牙的莫瑞泰斯皇家美术馆。（见彩插页 12）此画基于两个人物的对比：扫罗在左，缠头巾式帽的帽顶几乎碰到画框上沿，大卫[1]在右下首。大卫谦恭，弹奏竖琴，琴声使君主更感悲苦与没落（从权杖斜倾可见）。老王手似枯叶，帽顶上经纬交织，衬托其内心忧患交集。帽子顶上又顶着一小王冠，格外可笑。长袍与披风，像悔咎、忧愁、阴郁等苦情，自顶至踵泻落。大卫是守护天神，琴声飞扬如翅翼，两手拨弦，一前一后，一显一隐。大卫目无所见，唯倾心谛听，整个人像融进诗篇之中——扫罗则不堪重压，谁知其头上、肩上的压力有多大！

[1] 据《撒母耳记》，扫罗由撒母耳士师立为国王，曾宠幸大卫，烦闷时召大卫弹琴。大卫因与非利士人作战大胜，人心归附，声誉日盛，扫罗心生忌妒，屡图谋害。

约尔丹斯

《四福音书著者》[1]

我对约尔丹斯[2]的画不敢说有特殊的兴趣。他偏爱的题材，照太阳王路易十四的精彩说法，俱是"欢闹场面"。而且这类欢闹不够档次，闹过了头，反生不快，不像丹尼尔斯和其他荷兰画家，借灵巧的笔触、小型的人物和气氛的渲染为之补救。还有，在构图方面、动作平衡方面，谈不上美妙。怎么说呢？甚至令人发笑。试以《餐桌上的国王》为例，堆叠在一起的胖脸，打上暧昧的光线，给人一种人住在牛栏[3]的印象，不能不起反感。但也有灵性所至的时候，记得看过约尔丹斯两幅油画，可与鲁本斯最好的作品比肩。一件是《富饶》，是布鲁塞尔美术馆值得夸耀的展品，另一件就是《四福音书著者》，现存于卢浮宫。（见彩插页13）

圣约翰居中，披的披风使人想起神父去取圣器时裹的宽布。他全部灵魂、全部注意力，都放在阅读上，我们只看到他的侧影。他的青春庄严气象，可与基督相伯仲。我

1 《四福音书著者》，画面近景里挤着四位使徒，正专心钻研着《圣经》，他们便是相传《新约》中《马太福音》《马可福音》《路加福音》《约翰福音》的作者马太、马可、路加和约翰。四位圣徒有的年轻，有的年迈，但都具有质朴而疲惫的尼德兰农民外貌。

2 约尔丹斯（Jacob Jordaens，1593—1678），佛兰德斯画家。

3 对这幅画，我的看法已完全改变，这是一件杰作。原注。

不知道迄今为止的人类艺术是否画出过更神圣、更敏慧的容貌，既有威仪，又有男性的热忱。他的手曾接触到圣子，这时举起一指，放在唇上，使我们想起《约翰一书》中的第一节："论到从起初原有的生命之道，就是我们所听见，所看见，亲眼看过，亲手摸过的。"他不是念，而是用布道语气，像今天每个唱"进台咏"的神父说的那样，"我将进入天主的祭坛，走向令我青春欣悦的天主"。而正是从这年轻人的嘴唇上，三位老者，三位使徒，围着他，支持他，获得对自己使命的肯定。他们说："是的，真是这样！"圣马太在左首，手摸胡子，代表旧律时代各代人，状如回忆，如沉思。圣路加在约翰后面，低着头，他凡事都有先知，举起胳膊去撩帘子。"注意听，天呀！噢，还有你，大地，伸长耳朵来听好消息！"最后一位福音书著者圣马可，壮如公牛，头发鬈曲，执拗的额角，有力的颌骨，握着笔正准备写。这就是行动，准备把智慧之力变为讲道之书。

约翰念经，马太在回忆和沉思，路加拉开帘子，马可付诸行动！作此画者，据称是矫饰派台柱，此人后来沦落为背教者[1]！

<div style="text-align: right">

1941 年 1 月 13 日

于布朗盖

</div>

1 指约尔丹斯晚年改信新教。

四月的荷兰

　　有些月份，是静止的。整天下雨，同样的雨，不便出行，出门受阻。麦收和葡萄上市的时节，"热月"（公历七八月份）的热光热得人发昏。但灰暗的冬季，白夜的冬季，又天寒地冻，把我们的印象冻得久久。可是四月份，全不是那么回事！几声天真的笑声，或纯出于偶然，接着像小孩一样痛哭怒号；难得露脸的太阳，洒下火热的阳光，像一阵笨拙的爱抚；之后，突然啐一口，兜脸像刀劈一样的一巴掌——于是大地刹那间顿现奇迹，百花竞放；死亡已逝，感谢天主！——一切已成事实！弹指一挥间，四月逃走了！五月已开始，像看到一张可爱的脸蛋，不管怎么处心积虑，一种宽容的气度已渐渐明朗起来。

　　生性喜逃逸，超脱此尘俗，随兴之所至，选择这一刻，悄悄来到荷兰，拟小作勾留。

　　既不是慕名来朝拜圣地，也没有绿色的宽大长桌和紫红金黄的大桌布——这是哈勒姆的排场，加上远处一座座风车作点缀，一直通往花神道。我不是去郁金香丛打滚的。就在

铁路轨道的边坡，与一丛花毛茛欢然道旧，鲜花朵朵，像一群又害羞又想笑的小姑娘。是的，我觉得就是为看鲜花才购票前来的。花开得像胖乎乎的嫩脸，走来迎接我。

等西风终于把带咸味的雨水洒落到鹿特丹港口——谢谢海神照应，见到碰巧打开、欢迎惠顾的大门和门上的铜牌，我尤其抵拒不住，因为里面有一股亚洲的气息——亚洲，啊，我难道真的曾经离开？

此乃马来群岛博物馆，玻璃柜返照出一个憔悴的面影，乃作为当年探险家的在下的模样。我进入一个以前曾擦身而过，既熟悉但又全新的世界，展品涉及许多大岛，千百个岛屿，从澳大利亚腰花到爪哇的各式冷盘，旧大陆把这山脉一直延伸到赤道。看不胜看，右手一部分暂先留下，且上楼去看中国馆。食品陈列得很多，俨然是个什锦拼盘。在孔子与喇嘛之间，在日本的神道与波利尼西亚和巴布亚的野蛮之间，这些盘子、碟子、茶托，好一个奇怪的杂凑。这里，是纯粹印度的一个骑金翅鸟的留唇髭喇嘛；那里，好像经过水手耐心的手指，把日常器物装饰得那么精心，一眼便认出了日本；马来人"波刃短剑"（kriss）上的柄饰，也不见得比日本武士长剑上的差。再往前走，是帝汶岛、新几内亚、婆罗洲，那里的面具和服饰只有鬼才想得出，即使放到非洲沿岸也不会觉得格格不入。从堪察加半岛到塔斯马尼亚陆地，是帆船和独木舟的天下，前后相接，穿梭往来。我花了半个小时，浏览摆满

整整一层楼的水上机具，都是见所未见的有趣玩意儿。所有这一切从眼睛进入胃部，像刚喝了热腾腾的焖肉汤，感觉非常舒服，都有点吃撑了，但头脑一直很灵醒好使，那多好！去寻找德尔夫特，穿过宛如仙女春睡的田野，突然撞见她无邪的玉体，清新得像鲜奶油！

在德尔夫特要看的，人家跟我说，不是奥兰治亲王遇刺身亡的那有名的木屋，不是古老小巷里生炉子的砖石结构，不是到处弯弯曲曲的小河，河水漫到一排排人家的门槛，不是钟楼上屹立风中的玫瑰色柄杆，不是星期天只身骑自行车穿过的广场，也不是飘出歌声琴语的庄严教堂。在德尔夫特要看的，是荷兰最璀璨的阳光——纯净，细洁！——某种精神性又是感受性的东西，既非珍珠，亦非鲜花，而是视觉的精魂所系。全部维米尔都留在这滋润而透亮的气氛下。世界上没有一个地方，目光和反光会这样直视无碍，亲密无间，整个画面留下画家精于观察的印记。山墙，平桥，钟楼，整整齐齐，单线直行，扑面而来，犹如幻境一般。同样的几何图形，同样的熠熠光彩，同样清冷而又清晰的魅力！

中国哲人称，世界是虚实二元构成的。厌倦于撞得我鼻青脸肿的"实"，厌倦于浓密厚重，厌倦于坚硬经久，厌倦于庞然大物和令人生畏的坚固，这一天，好像能飞又好像不能，难道不是一个月里最令人不安的时候？我终于下到海平面，身临一个正在消失的现实，聆听其最后的叹

息；说是一个正在消失的现实，其实是一个正在孕育自己形象的现实：岸边一片平野，抹去一切轮廓。从天的东头到西头，呼吸着一马平川的牧场气息，矿物界毫无阻难就把地盘让给了植物界。水入草中，一种元素迎接另一种元素，静默的物质迎接纯一的颜色。水洼多半为贪心的灯芯草所侵吞，笔直的水渠一望无际，发亮的铁丝分割着一块块沿海圩地。水，一片汪洋，到处渗透，到处涌出，不过你会觉得惊奇，在这水乡泽国，脚底下还能踩到实地。

正当铁道，或说铁路的帮手——困倦，把我不知不觉带到乌特勒支，溟蒙中想起当地那些玻璃制品，那些勾魂摄魄之作，那些空其内心的外壳，那些玲珑剔透的憧憬，陈列在阿姆斯特丹博物馆的两个展厅里，色彩绚丽，大多是前代艺术家的遗存，去年我有幸参观过。玻璃器，乃一口气的凝固化，借吹出的气形成外形这轮廓，而从圆弧形上的虹彩变幻和装饰图案，不难看出丰富的想象和想象的有限。器物的形状，多半是朝天张开的大口，而瓶身则根据鼓气、收受、容纳、贮存等不同功能而各自不同。伦勃朗画有一多情乡绅作吹笛状，手指按着细管上的音孔，双唇送气时自然收圆；要表现为理想而干杯；想不出有更好的乐器了！自根自踵的灵感[1]，借乳白烟雾袅袅而上。对着

1 原文为 L'inspiration dans le pied，自脚跟而起的灵感——似不易解，然借庄子"真人之息以踵"一语求解。殆不远矣！是正解，抑误解？克洛岱尔是语本庄子，还是默相契合？望高明有以教我！

浆壶口，你的杯子只要盛得下你所企盼的琼浆即可，这里是盖布、圣餐杯、梅花杯、小盆之类，那里，一根细柄上，点点冰粒，外加一方擦水的抹布，好像是给精灵的一片花瓣！而这珍贵的琼浆，不是仅仅供我们闭着眼睛咕咕牛饮下去，而应保存相当时日以供观赏，让视神经兴奋起来，给予足够的评估，再用巧手把琼浆擎到唇边。这就是巨量杯——如席勒在《欢乐颂》里称之为"Pokal"——之妙用。这大大的柱形圆筒，盛着甘美而芳冽的饮品，水平线随着饮而下降，容器外面的刻度就能看出来。转眼间，酒杯变作圣餐杯，加上了盖，涂上玻璃粉画的图案，不再是日常用器，而被奉为祭祀圣物，在饭桌和餐架的珍馐之间，高高举起这酒杯，像衣着朴素、虔心奉教的修士做举扬仪式那样。

衣着朴素、虔心奉教的修士，我在乌特勒支省看到的，不就是那些古老破旧的天主教堂？新教一起，已把天主教堂洗劫一空，只留下一个空壳，幸好尚有峭峻而惕厉的钟楼在站岗，随时准备向注意倾听的城市，传布当时当令的福音。玻璃珠子，散乱升空，小小的颗粒，像柳絮一般，被一阵温煦的微风吹得不知去向。高谈雄辩足惊四座，但谦卑的城市只知压低嗓门，娓娓说着红砖粉瓦的旧话，向纵横的河渠寻问过去的回忆，逝者的遗音。是那些逝者，在博物馆的库房里，以十六七世纪那华丽的打扮和鼓起的衣袖，给我以最隆重的接待；领口衣袖处缺脸少

手，非但不减魅力，反有不尽之美。小孩子都知道，仓库是幽灵藏身之所。重实的屋架，最缺少不得，就为压住鬼怪，不让其遁飞。

在这改作他用的幽深建筑里，在最适于贮存旧物的内地博物馆地底，种种脸相，在等着我。是老画家凡·斯科雷尔（Scorel，1495—1562）把这些画像排在墙上，排了不知多少行，其中所缺的一行，去年在哈勒姆看到曾予我甚深印象，由此产生一愿望：愿对早期这位艰涩的画家，在其出生城市的荫庇下，作更多的了解！凡·斯科雷尔除画人物头像还画过别的，亦曾陪同乡阿德里安六世教皇去罗马朝拜，有几幅画，包括耶路撒冷景色在内，表现出一种慵倦和失国的情调，对北方画家来说，这是初访意大利的主要观感。（在后起的特尔·布吕根和保罗斯·博尔等画家手中，维罗纳的银色调已与须德海的冷空气、阿尔卑斯北麓的蓝天和沿海圩地的绿芜，奇特地融混一体。）我喜欢的不是描绘孤零零的一事一物，而要见出群体，成行成列的面孔，前后相继的行人，不用画身子，只画脸，容貌与观众视线相平，侧着的平静的目光，从前前后后的脸上看到的不是一种表情，而是一种意识，使深藏的灵魂定格下来。这里是一个壮实而快活的工匠，喜欢砍橡树和硬木，大刀阔斧，大片砍落。我们知道，光一张脸，意犹未尽，一个侧影会唤出其他侧影，我们要结满苹果的整条枝桠，要鱼贯而过面向左边的一群人，从这张脸到那张脸、

这颗灵魂到那颗灵魂，读出一队人，掌握一个系列。转瞬之间，这一切变换了方向，转身朝我们走来：去朝圣的，变成奏凯而归；取虔诚的修士而代之的，是骄横的阔佬，见诸凡·德·赫尔斯特和弗朗斯·哈尔斯笔下那些红光满面的中产阶级人物。

那位名不见经传的纪利克，他画楼梯平台，别无他物，只有令人惊愕的静物——切成一段段的鱼。从螺旋形楼梯走下去，下到移作他用的礼拜堂：橡木雕的圣者和石头刻的圣母，缺胳膊断腿的，在为我们祈祷；耶稣则垂着头，被从彼拉多[1]的刑架上放下来。再远一点，耶稣以痛苦的目光，双手递给我们一物，不是别的，乃是他自己的心脏。经书里保存了甚多耶稣的话语，就像都灵的裹尸布留下了他的身形。玻璃柜里保存着一部羊皮纸典籍，其中讲到天主与北方蛮族的故事，罗马的使节给沼泽和森林带去的音讯，以及遍播福音的福音书。天主站在那里，身披厚重的金片，缀满星星的紫晶、玛瑙，应验了先知从前对推罗王说的那句话："一切宝石都是你的衣着。"藏书室里，好像所有书都出自同一个根源，其中有一本书特别受推重，通称《乌特勒支圣经》，虽然只含诗篇，但每页都有插图，是加洛林朝一位业余画家用芦苇尖绘成的。笔触华美而典雅，罗马人的短披风与新朝代的全副盔甲相并，

1　彼拉多，罗马帝国驻犹太的总督，耶稣即由他判决被钉死在十字架上。

展现了秃头查理时代的军旅生活。硕大的圆体字，庄严郑重，更宜于抄《圣经》；从这种字体里，看到一个已经消失的种族里诸多怪人的活动，好有意思。他们是那么高大而单薄，正如我们是这样矮胖而臃肿。

剩下要看的，只有这教区博物馆了。那里陈列有佛兰德斯大画家阿尔伯特·塞尔维斯（1883—1966）那幅有名的《十字架之路》，以及令人震骇的《耶稣受难》。后一幅画，不知何故，善良的信徒看了为之哗然，可比之于那件《佩皮尼昂的虔信十字架》。

现在朝树林走去。树林像宽袍幔斗把乌特勒支团团围住。在松树、榉树，沙土、腐殖土覆盖下，地貌略略有点起伏。犹如裹着宽幅布的胳膊，荷兰软弱地举起来以反对东方，至少是遮掩住东方。东方，就是德国，那里尼伯龙根的炼铁炉重又点燃，米梅正借助大声喘息的风箱把炉火烧旺，要把断剑焊拢。我在多伦市[1]简朴的住所，看到年老的阿尔贝利希在绑扎伤口，倾听远处冶金场所的喧嚣。荷兰不炼铁，但种花，大片大片的郁金香园圃，不愁有饿狼侵犯，随奶牛任意走动。这个国家指望依靠水仙的幽香击退坦克和飞机。面对一位可爱的挤奶姑娘，谁会想到要给

1 多伦，荷兰城市，在乌特勒支省。为德皇威廉二世退位后（1920—1941）的终老之地。

她制造麻烦呢?

我四月的荷兰之行即将结束! 有一天半夜, 一种极大的声响把我惊醒, 不久便听明白, 是上面的古钟楼召请远方的同道来进行艰难的对话。外面已是春天, 今年的酒杯里已斟满就要外溢的佳酿。啊, 是真的了! 漫长的冬天, 雨水, 寒冷, 并不是最厉害的; 春天又到, 在我唇边, 是这斟满琼浆玉液的酒杯! 但, 突然一下, 我失眠的陪伴——钟楼, 感到又有什么话要说。钟声齐鸣, 各种声音在空中互争高低。但是天使断断续续的声响过后, 万籁俱寂, 庄严肃穆。有什么大事将要发生……

这一时刻正在临近。

1935 年 4 月末

于布鲁塞尔

艺术之路

　　路，是距离的物化显示，是交往的经常方式，是朝一个目的或方向的千里起步。因是借喻，头脑里会立即生出本体和喻体两个概念，但需要拿出全部耐心，全部句法知识，巧妙运用标点，才能由此及彼，经过一程又一程，写出一条绵绵不尽的字带。"需要"，是一把鹤嘴镐，一把铲子，一根撬棒，一柄斧头，常常是一柄利剑，拿在手里，面对人类，用聪敏的目光朝预先从前方认出的这条线路走下去。天地之间，我们脚下经常被预置整整一系列的斜坡、隘口与平道，要我们去走，更多的是拖着我们去走，简直无法抗拒。牲畜认得先期留下的沟沿，人家指给我看，穿过阿勒格哈尼斯有一条 buffalo trail（野牛道），是四脚动物从东往西迁移时所取的通道。各大陆之间，并不是毫无变化、一动不动的板块。气候与季节有一种平衡作用。风是一种呼吸，空中定期有候鸟飞过，这不光是指椋鸟和大雁，有大海的呼声，尤其从平地到斜坡这复杂的总趋势，形成诸多河流。一切都是重量和运动的作用，一种

经过长期酝酿最终实现的运动，有一种对他物、他方的普遍需要。

至于人，怎么说呢？人的职责，是不要固守不动。他的准则，是开步走。从床上到桌上到工场，从情人到人妻，从摇篮到坟墓，是他的脚非走不可的基本路，谁都不能免俗。他的上帝，有个合适的称呼是"道"，他的上帝被钉上十字架，像指示东南西北方向的路标。菩萨打坐，只见肚子不见脚。上人静心止意，以舍弃为务。相反的是西缅柱头隐士[1]高栖柱上，吁请尘俗中人歇脚暂休。于世已无羁绊。他是出发的化身。他是无处不在的公民。他没有永久住址。他在此又不在此。广事寻求而所得最少。太阳升起，他向骑在烈马上的圣乔治伸出友谊之手。

天主教教堂，是这十字路口的固化建筑。从大门到祭台，从堂前的广场到钟楼的顶尖，本身就是一条路。祭台只是一狭长的平台，供上尖长的蜡烛和香火；香火者，乃物质向圣域的飞升——异教的教堂则相反，造得像密封的盒子，用以容纳或囚禁某种陌生可怕的东西，像诓骗厄里倪厄斯的雅典娜；或者，说来也许仍是一回事，因为四面墙壁未必不比几何形严密，那一圈圈重叠的围墙，一层层向上的平台，充塞着种种构造的物件，形成如摩西所说的

1　西缅柱头隐士（390—459），通称圣西缅柱头隐士，基督教苦行僧，第一位栖息高柱上冥想的人，长达三十七年之久。每年元月五日为圣西缅柱头隐士节。

沙漠的内部，从孤独滑向舍弃，从舍弃滑向缺失，滑向非有，以空杯侍奉虚无。圣保罗此话想必大家还记得，他说：天主把所不存在之物召唤到他身边。而在印度和中国的庙宇里，到处都有池塘有水，水表面看来不动，实际上是动的要素。不去搅动，水凭肉眼和反光来看，也不是不动的。水代表静观中的人。水酝酿现今。在水池之上，在基本水准之上，尖塔往高处收拢成一体，那就是极限与奥秘，是防止倒塌的形象，是所有定理和方程式，所有抽象和逻辑的不可摧毁的对照，所有哲学和社会学极限。希伯来诗人说："他用方形石头，堵住我们的路。"或者可以把方形石头说成石头方阵。

世人生活在这些框限之内，争斗、活动、呼吸、收缩和膨胀，跟自己和他人交流，其他人用这种或那种手法把他拉过去，与他合谋对付分散。相比于身体与各部，与神经和行为，与内藏和循环系统，没有什么比屋子与房间、走廊、楼梯、天线、电线、电话线、厨房、贮藏室和地下室，更相像的了，以前在这屋子之上还有鸽棚，供鸽子展翅高翔，更不要说冒烟的烟囱了！这些门虽设却常关的厅堂，这些弯弯曲曲又相互交叉的走道，组成一个复合体。我们暂时寓身的房间，加上所有的家具，床啦桌啦，凳子、靠椅、镜子、书柜、跪凳，房间给人这忙忙碌碌的虫豸提供各种活动的场合，从挂虑到专注，从休闲到活跃，从赤身裸体到衣着完整。房间是个大容器，把各种私密的

姿态和变化都包容在内。

　　说到这里，荷兰的小幅画就对我们有种奇异的吸引力。不错，画的尽是房间内景，而正是这内景令人神往。留在我们记忆深处的形象，有种经久不渝的价值。反光映在镜面，几件东西归拢一起，就是一篇可读的文章。桌上的鲜花与水果，长颈瓶与旁边半满的酒杯，餐巾上的火腿与面包，这个搭脉就诊的病人，两个说话、听音乐的男女，这些在酒瓶和汤盘旁的宾客，他们通过视网膜，直接诉诸理性和记忆，他们对不可磨灭的事持隆重庄严的态度，他们是我们知识库里有寓意的标志，他们在时间的延续中记下一个停顿的瞬间，他们借暗示手法照亮我们的心头奥秘。霍赫和维米尔画的毗邻的房子、小巷和走廊，呈三角形的光面，像隐秘眼睛一样照见外面景象的镜子，这些东西，比提倡禁欲论更有力，引导我们去沉思，去探视我们的内心深处，去意识我们的自我，去接触我们本体的秘密，去窥视从封闭的花园取光的这些房间（像哈勒姆那座迷人的小美术馆），去核实我们的细胞组织。这条路从前用来引领回头的浪子到地平线的那一边，作为哲学家的伦勃朗把这条路缩回到自身，弯成这部转梯，这颗螺丝钉层层向下到思考的深处。"我必引领你，"《雅歌》中的新妇说，"领你进我母亲的家……也就使你喝石榴汁酿的香酒。"这个地窖，陈列在布鲁塞尔博物馆的马斯那幅油画上的老妇人，就握有钥匙。她把钥匙挂在帕拉斯的胸像

旁，然而，她闭着眼，用手指指指点点继续在念摊在膝盖上的书，后上方照下来的光，流泻一般照着这本无字书。

这个，我称之为探索之路，一座建筑、一座城市、一座花园的所有这些曲曲折折，像旋律线一样最终与自己连接起来，确保与自己沟通；是我们得以持有、习惯的基点。正像法国式的花园，由林荫道和方草坪构成，王公大臣一瞥之间就能看到、欣赏到他的领地，一片井井有条、收益大大的自然资源。而英国花园正相反，处处保留着偶然、意外和奥秘。人不总喜欢面对面看个正着。看得一清二楚太分明，也会生厌——关于中国园林和日本花园，我已说过不少话。此处不赘。

但是真正的路，使探索者的脚在鞋帮里抖索的，使骑自行车人的脚趾在脚蹬上发颤的，其开头的一段足以使准备走全程的汽车火星直冒，气急败坏，正是这条状如不动的激流，不知源自哪里也不知要到哪里去。Dahin（往那里去）！Dahin！这是路对灵魂的召唤，正像重量之于肉体。雷斯达尔和库尔贝都曾在森林中偶然发现一摊浅水，在山腰找到一条盘曲的路。看到路，唤起我们内心某种不可抵挡的东西，某种更深刻的东西，就会懂得德尔图良这句话：我们在此世界的全部事情，就是尽早走出世界去。候鸟和洄游的鱼，有种迁徙的本能，决定了游鱼和候鸟只有到了别处，才能最终自我完成，这种本能人为什么不具备呢？夕阳的感召，耶和华并没剥夺夏甲之子这种能力，

《创世记》中说:"神保佑童子,他就渐长,住在旷野,成了弓箭手。"所以今天世界上才造出许多又平又直又好看的路,使人无法不走;城里又配置那么多路标,指向浮华的去处,但凡有片刻的犹豫或迟疑,都是愚不可及的。有一幅荷兰绘画,我每次看到都不能不为之怦然心动,该画就画一条只有人马可通的直路,一条乡间的土路,两排隆冬的枯树,通向看不见的远方,通向无穷,但就有一种无可言喻的魅力。呀,我认出这条路来了!我少年时曾走过无数遍,独自雨中行,就因为独自一人而分外快慰;心里充满一种野性的欢呼!今老矣,回顾我身后留下的足迹,在地球上走了一圈,心中同样响起掌声和强烈的满足。不错,我成功了!我单身独往,旁边没有人帮助我、陪伴我。如果那时人家告诉我,世上压根儿不会有人注意我,那我就会无比高兴!语法修辞所教我的一切,强势教师硬塞在我头脑里的东西,我恨不得丢个精光!凡陌生的、原生的,我都偏爱,唯此才有永恒价值。做天主教徒的福分,对我说来首先就是跟宇宙交接,就是跟海洋、大地、天空、上帝的旨意,跟此类原初根本之物都休戚相关。其次,因拥有一个脑袋一颗心,一双手两只脚,面对我的时代,面对当代的文艺和科学,都敢于藐视,并以此为荣;还有,对异教的、机械的、物质的、逸乐的文明,我可谓最顽强的敌人,咬牙切齿,要一拼到底!凡拦我路的,我都踏过去!带着满意,带着全身心的赞许和爽快,在所有

平凡的纵横交错的路中，我独钟情于这条路，这条由我自己的双脚踏出来的路！就像布吕根画上的牧童，撒腿飞奔，在耕地上留下长长一串足迹，像一行交错的车辙。不是有狼在后面追，而是各种无形的手要拦他抓他。看他跑得多快！"跟我到山里去吧，你会看到另一番天地，"孩子说，"我要送你一颗草莓！"

关于路，要说的话还有许多。凡脚下两只鞋底所教我的一切，知道什么叫斜路、丁字街、十字路、桥、栈道、拐弯、上坡、下坡，急于出发，渴望到达，贪求里程，这走不尽的平道像职责一样庄严而烦闷，走入死胡同的绝望，还有从羊肠小道深入丛林的诱惑，得了，咱们往回走吧！这种与我们本能的方向相一致，这种逐渐训练我们思维的行进节奏，这种与直线（这线只有对我们才是直的）的严峻的契约，才是中国哲人所谓的"道"。把这一切都推到抽屉里去吧。

我到现在所讲的，都是宜于用脚走的路，但也有（不该忽略用逻辑一层层推导出来或借类比之翅凌空飞越的精神之路）目光射出去的箭，一般称之为远景。当无法窥透的厚墙第一次开启，给眼力以纵深的距离感，此景之能予人莫大欣喜，就不难理解了。"噢，神妙的前景！"保罗·乌切罗[1]叹道，这远景在时间之流就像在空间里一样

1　保罗·乌切罗（Paolo Ucello，1397—1475），意大利画家，镶嵌装饰家。

延伸，通过刺激欲望，把即刻连接于偶然，现在连接于未来，现实连接于梦想。前景有几类，一类是通过升高表示距离，通过拉近表示远离；另一类是加强并推进兴趣，引导我们从前排的脚灯一直到后面的背景，毫无阻碍地照观全景。正如卢浮宫里的两幅尚特尔（1814—1873），没有人能妨碍我从中感到一种洋溢的温情。第二类前景，取消了中间过渡，要我们凭想象从详尽可感的前景到这个接近云天的山城，那山的后背上白雪皑皑，充实我们的希望，让我们鼓起勇气。在前景与后景之间，浮现某种不期而至的东西，开阔取代了对应或对比。但是，通过这条或那条路，越来越集中的精神从个别走向一般，从分开走向连续，从物质走向精神，从日常走向永久和不朽，从欲说还休的暗示到四平八稳的表述。中国画里，层层叠叠的景致，线条和用色越来越简约，显示目光和意念之探索的深入。底部描绘精细，像群贤汇聚、樵夫牵马、渔翁泊舟的细密画，这些神奇玄妙，这些天柱地极，在云海之上，山峰刺破银空，伸向广寒宫，上下之间的通道，并不总以斜坡、楼梯和桥梁勾连，往往借一株盘曲的老树，一段飞泻的瀑布，一群飞鸟去迎接神仙下凡。整个中国画，旨在引人向上。不禁想到这两句诗：心将万仞攀，目迎山神来。而日本画，在嘈杂的日常生活之上，是巍巍富士，终年云雾缭绕，像霸主的宝座。

巴赫的名字，不经意间跳出我的笔尖。因为我们的话题转向新的艺术之路，没有比巴赫更便于使我们了解这条新路的了，音乐不费吹灰之力便向我们展现了出来。赋格曲按乐谱开始演奏，裹挟着我们，向侧耳倾听的我们传递着方向和节奏，传递着这命令：向前！正当我们举步去实现我们的意图时，我们看到、我们感到、我们猜到，音乐要把我们带到哪里，我们整个身心先期领略到演出效果，其全部活力与复振，相应的情调，加强处及艰难处。军号、铜管、铙钹和鼓，都相当强劲，足以在拥堵嘈杂的人群中，造成一股纯正的音流，正确的称呼是进行曲，其中也有加洛普的成分。正如舞蹈把我们卷进旋涡之中，为我们提供种种办法，虽明知无用，仍借以逃避我们自己，逃避我们心里这个形影不离的女人！我没有说那病人听到不可抵拒的笛音，当全家忍悲泪硬想把他留住时，还是没用，他竟走了！他得听从这件有慑服力的乐器，这个亡灵接引神赫耳墨斯嘴唇上吹出的奇怪的升号。路，真正的灵魂之路，是琴颈上四根弦加上指甲和弓，是痛苦与爱的对照，生命与 E 弦的平行，是键盘，也即由黑白键按梯级横向排成的楼梯，是八度音发出磅礴气势的有乐感的象牙。右手把乐句刻在象牙上，并且指示给左手看，左手遗憾地听着，表示其保留、让步和叽叽咕咕的不认同。哀叹

也罢，反抗也罢，听便！俄耳甫斯[1]不惜到地狱去找欧律狄刻，而且不管她愿不愿意，要把她领回阳间！但突然间，他自己中止了，强弓疲乏了，神圣的虫豸在亮处出神颤动！看他现在倾听阴间的呼号，科里班忒[2]的乱鼓！经常，为往右往左，仿佛听到旅客站在十字路口争论不休。甲向乙描述他选定的路，或者雄辩滔滔，或者对着灵魂低声耳语，乃因人而异。他的说辞，使我想起日本的能乐，主角向配角讲述他所从来，配角复述出来，把一段段的历程刻在记忆里。因为，对另一世界的居民来说，要寻回往昔，是一条漫漫长途。现在两手一松开，右手不见得自如，骑士对坐骑也不是要怎样便能怎样的。但是，他的冲劲已竭，路也暗了下来，于是停步谛听，在气象可怖的天空下，只听得那边响起两三音符，丁丁成韵，好不凄凉！陡生怀乡之情！在那边，在密密树林的另一边，在跨不过的壕沟的另一边，在那到达不了的地方！

到达不了！还有比未来更到达不了的地方，那就是过去。桥一断，断了远征之路。那是许多艺术家都愿去的，以便找回失去的时间。时不我待，时钟说。到了晚年，感

1 俄耳甫斯善弹琴，其琴声能使猛兽俯首，顽石点头。妻子欧律狄刻死后，他追到阴间，冥后被他琴声感动，允许他把欧律狄刻带回人间，条件是在路上不得回头去看。走近地面时，俄耳甫斯回头想看欧律狄刻是否跟在后面，结果欧律狄刻又发配回阴间。
2 科里班忒为众神之母库柏勒的祭司。他们在施行秘法时，狂歌乱舞，并用长矛胡乱碰撞，癫狂之余，不免互伤。

到我们大部分的人生道路，都是在耳聋目盲中走过来的。各种机遇，在人生道路之左右，神秘地向我们招手，可惜都擦肩而过。许多不可低估的同路人，因未能识得而失之交臂。多少金玉良言，我们没听懂，意思不明白，而从音调上领悟了，但为时已晚。音乐正是让我们闭上眼睛，到记忆的王国去探寻，重新寻觅已给抹去的足迹，在昔日栖身的帐篷已经熄灭的灰烬上重新点燃微弱的光。埃涅阿斯[1]徒然伸出胳膊想挽住这个在他眼前刚刚显现即隐没的影子。回首往事的惆怅诗意，贝多芬在他一阕悲苦的奏鸣曲里曾表达得淋漓尽致，正是这种诗意，给老年荷马以启发，从头至尾写出他的长诗。这归乡诗，往事历历，我们每个人都会轮到去重复一遍。正像参加大战回到家乡的战士，晚上搂着这个不肯说话、满脸泪痕的女人，他的女人！女人犹此人，但已非此人。

1 维吉尔史诗《埃涅阿斯纪》的主人公，为特洛伊英雄，在特洛伊城陷落后逃亡海上，最终到达意大利，成为罗马的开创者。

辑　二

病人的梦

自从病倒、不能起床以来，困于四壁之内，日复一日过着同样的生活，心里惴惴不安，整日价注意房内日光的递增和衰减，其间倒接待不少探望者。病人在原地不动，像河流中可悲的木桩，看着水流迎来和容纳各种漂浮物。访客中，有一位自我离开日本后一直无缘得见者。无疑是近日翻故纸堆，翻腾出来的。他的模样，像只冬天的苍蝇。

"呀，是你，老兄！你气色不大好啊！"

"你自己又怎样呢？咱们聊聊吧！"

"还记得我们在日本的谈话吗，关于瓦格纳的争论？"

"今天不想听你谈瓦格纳。我知道，你现在一味钻在日耳曼幻影里。得知你从收音机里把《伊索尔德之死》[1]从头听到底，我不禁失笑。"

1　即瓦格纳的三幕歌剧《特里斯坦与伊索尔德》最后一幕：马克王娶伊索尔德后，怀疑她与侄儿特里斯坦有私情。一天，他托言外出打猎，突然返回，当场抓住侄儿与伊索尔德偷情。特里斯坦被刺伤并送回旧城堡。伊索尔德前往探望，特里斯坦在她怀里断气。伊索尔德痛不欲生，一口气唱完著名的《爱之死》之后，当场死去。

"是吗……看到一个亲近的人，给衰颓这只无情的手抹出一副老相，真令人伤感！忧伤之中，不无嘲弄。你知道吗？我都担心，全部德国音乐会不会给拖进 Walhall（招魂堂）的灾难中去。"

"我也有同样的忧虑，只是没说出来。"

"音乐领域，是一种理想化的现实。实际情形是，一个人是不是教徒，会从根本上改变我们对这理想化现实的态度。我改信天主教后，才注意到这一点，倏忽之间，为大卫王（roi David）起见，高劳纳[1]失掉了我的好感。应该叩问一下，我们喜爱的全部音乐，会不会是对向往的真实感情的一种平庸替代品？这无与伦比的真情曾一度失传，现在靠意想不到的运气又找到了。受厄运打击的情郎，把吉他尽量往破大衣里藏，是不可能跟那位丈夫持同样态度的，丈夫哪怕分居，也会从无名指上不断看顾闪烁的金戒指。"

"那么，因失去天堂而哀叹，并尝试补救……"

"说到底，这些对我们，对现在已置身局外的我们，有何意义？回到我们已穷尽其海市蜃楼的沙漠，又有何必要？一旦重新找到面包和酒，就不需要瓦格纳用可疑的圣餐杯为我们提供这厚重的杂碎了。"

"这种音乐，从总体上说，就是为了维护撒拉的利益

[1]　高劳纳（1838—1910），法国乐队指挥，热诚捍卫从柏辽兹和比才到德彪西和拉威尔的法国音乐。

而毫不犹豫打发掉夏甲[1]。就让夏甲在异教徒的帐篷间任意游荡吧！但我再重复一遍，今天要跟你说的，不是瓦格纳。"

"那么，是不是还说说我们亲切的日本？"

"悉听尊便。你在哪里说过，两片同样长的竹板，竹节对竹节，能敲出悦耳之声。"

"看得出，你现今感受最深的音乐，是用眼睛摄取的无声之乐，无声音与速度变化之乐。"

"为了了解，有时只需静观，速度有什么用？没有一种速度，不管多么不同、多么快，能快得逃过延续，目光——被'提醒'后——不会抓不住。"

"从你嘴唇上，我差不多读到'拦住'这个词儿。'提醒'的说法更合适。速度永远不会给拦住。"

"鲁本斯展览，代你去看过之后，倒有点感想，趁现在还新鲜，就报告给你听听。"

"谢谢！一听到鲁本斯这名字，就感到莫大的欣慰。这是对思想的一剂良药，是呼吸顺畅的血液，是成熟女神手里神奇的蜂蜜水，是经历困厄、放出自己光芒的神圣肉体，是女人的美色，是举到我们唇边的花束，是深通人性的玫瑰，是迎着我们的让人由衷赞美的容颜。"

"我发觉自己在目录上写上：鲁本斯，云彩。"

1 据《旧约》，撒拉因不能生育而把使女夏甲给丈夫亚伯拉罕做妾。上帝后来应许撒拉生子，撒拉便要亚伯拉罕把夏甲母子赶走。

"云彩……烟霏雾缭，跟这位佛兰德斯画家可毫不相干。没有什么比他画的胸像和四肢，更柔软、更可触摸的，那是出于他画家之手，更可说是出于他雕塑家之手。"

"想必鲁本斯好好看过埃斯科河上的云彩，看过天上被夕阳染红的绚丽行云，大教堂的尖塔好像不断向天空射出飞箭。大拇指抠住调色板的孔眼，他懂得美丽体积的缓慢移动，懂得这些飞车、宝座、女巨人的拨火棒，这些肌肉和坦腹，这些由微风鼓帆的舰队，这个在小号声中引来精神上王后的隆重登基，欢声四起。"

"只有我们西欧才会出现这种景象。从大西洋中部开始，一切都让位于电气，有时是停了一大片电气轮船，有时是北方的地狱肆虐，用铁耙子把人类像沙砾般耙一遍。至于远东的形势，不说你也知道。那是瓷器与奶罐的混合。"

"你有一本橘红色的小书，我曾看得很有兴趣，其中讲到伦勃朗的《夜巡》，说自前景到后部，是对整体进程逐渐瓦解的一种动态研究。是呀！卢浮宫收藏的鲁本斯那幅《乡村节日》恰恰也是同一题旨。"

"这幅油画，我在什么地方看到，说是启发了 A 大调交响乐的某一乐章。"

"绘画要教不懂画的人也能看懂，你刚才不是还宣称——其实是抗辩——说绘画能留住所把握到的东西。一举而体味到静与动，这对灵魂是极快慰的事。就说那些希腊雕刻，表现的不仅是直立的人体，而且还带欲止不止

的动作，经各部分协调，作向前挺进状。就像我在尊府看到的那张画，表现一个正在醒来的女人，甚至一幅有灵气的静物，各部分适当其会，会体现出一种动态，一种意义。空盘子上的火腿，静静搁在那儿，似有所待。一种动态，冥冥中与我们内心的倾向恰巧吻合。在《乡村节日》中，左边有一堆人，或坐或躺，不走不动，正在吃喝、闲聊、拥抱。孩子在吃奶，老人在喝酒。这些人上面，有两三位乐师抱着圆圆的风笛。开始动起来了：起先，只是翘起一只脚，一条胳膊举到头上，弯着去勾一位农妇，而另一人，用有力的胳膊拖走一个听之任之的女人；接着，一对对男女，卷入陡增的激情中，飞旋起来。腿一弯，全身腾空，那男子使劲抱，把舞伴提了起来，两个肉体紧贴一起，想求亲密无间而不可得。而这一切，以右边两对人朝空阔的田野逃去而告终。一举两得，既是精神的交响乐，也是感官的大放肆。一组组画面前后递传，但又显得是同时共生的。不动而动，思想在目光下保持不动，一切都同时呈现。"[1]

[1] 鲁本斯的《爱之园》，现存或曾存于普拉多博物馆，画面上不是离心运动而是向心运动。两对男女，衣饰华丽，气象庄严，从左右两端走向构图中心。中心有几位丰盈的成年女子。右面一对，是女子挽着情郎手臂；左面一对，是情郎拦腰接着他的心上人。天上地下，各处都有小天使把上帝的选民推向中央；代替胖子伴娘把哀痛的目光举向天空的，是一只拿沙漏的手，我们看到不会觉得奇怪。后景，是一座很气派的房屋，幽暗的拱顶下孤零零点了一枝火炬，有点阴森。原注。

"鲁本斯的画，我就喜欢他那种戏剧性，可称为呈示的天才。"

"那么，目录上称为《圣本笃的奇迹》的那幅画，你想必已看到，我尚无缘得识。整幅画，立足在光的关系上，使人想起柏辽兹的分奏交响乐。上面天空，在圣三位一体下面，是一大堆光溜溜的小天使。下面一群人，集世间苦难之大成，有鼠疫患者，有厉鬼附身者，有绞扭着胳膊呼喊天主者。左角上，有一匹直立的白马朝天嘶叫。这里按不同的迹象，有三个亮块。中间，是一条堤堰或台阶，站着圣本笃和身后几个僧侣。他头戴风帽，着一身黑道袍，抹去了他的个性色彩。上面是众多天使的洁白肉体，下面是绝望的人群，圣本笃向前伸出一只调停的手。构图的右面，是苦行者称之为尘世的景象，即一群领主和军官居民，习尚浮华，穿着狂欢节服装，依纳爵（Ignatius Loyola，1491—1556）在其著名的沉思录里曾有过描述。骄傲的队伍看到这威楞的手势，一阵惊惶，纷纷溃退，而那手势，并非针对伍众，而是要把天地合拢一体。"

"我明白了。这一幅比《乡村节日》更胜一筹。这里有完整的一场戏，完整的一个故事，围绕着这急迫的手，组成三个亮块之间的交流和对立。这使我想起鲁本斯的一张草图，围绕一声枪响发生一场骑兵战，枪口射出的火成为这单色画上唯一的红点。"

"我说的时候不喜欢别人发挥。我的解释，你都听

懂了？"

"尽量努力吧！"

"那你用手指堵住左耳朵，免得我朝你右耳朵大声嚷嚷时，都从那只耳朵逃掉了。"

"遵命！瞧我现在像小白兔柴诺，一只耳朵站岗，另一只耳朵耷拉下来，以便听得更分明。一侧敞开，提足精神，另一侧废置不用。"

"那这只耳朵就好好竖着，我来给你讲中国梅瓶，从结论开始渐渐绕回到开端。"

"这些精美陶器，博物馆陈列的方式，真叫可怕！盘呀碟呀，全给堆在玻璃橱里，正像那些无与伦比的贵妇，每一位周围都应留出空间，保持其特立独行，庄重肃穆。这些供人观赏、供人思索的精品，给当成碗橱里的调味杯一类！这像大海里善游的鲸类，给关在动物园水族馆，不得施展，好不可怜！"

"高论说完了吗？"

"所有这些曼妙的裸女，给活囫囵堆在一起，使我想起安格尔这倒霉画家的一件不登大雅之作，题为《土耳其浴室》，画上只见一堆赤条条的女人，密密集集，像一块饼上爬满了蛆虫。"

"要是由你来安排……"

"那就不会杂七杂八堆垛一起，那是荒唐的，令人看了反感。最好是选出几件最美最纯的，放在卢浮宫的精品

室，作为祭品和献礼；或者陈列在庄严的前厅，作为宝藏的预示和样品。"

"美国有位收藏家，或说收捡家，可没这种考虑，我在他府上，见到最精妙的重宝被当作平常的便壶。"

"一只花瓶，不应止于观赏，止于团团围观，还应拿在手里，不仅用两眼，还要用十指去触摸、去感知、去领略、去赞美。要静心澄虑，在某个僻静处，脑子里充满瓶的形状、瓶的光辉，兴奋得夜不能寐。不承想跑来一位夫人，一脸无邪的样子，往瓶里插上几枝花，幸亏没插灯泡！"

"鲜花也罢，灯泡也罢，总之，试图以粗俗恶物，来填空心瓶所具的内生力。"

"现在你可以接着发挥下去，在下洗耳恭听。"

"刚才讲到动中之静，这也是艺术中应有艺义。试以古代雕像为例，雕刻家两腿站在面前，这就造成一件永久的奇迹。"

"但是，中国的梅瓶……"

"但是，中国的梅瓶是一种更神秘的妙品，与在自然界看到的实物无任何相像之处，或者说，在意念对愿望的关联上才有点因缘。另一方面，中国的梅瓶不求任何世俗之用；举例来说，希腊的陶器，制作出来就是为了用，为了汲水，为了储物，为了洒散。中国梅瓶的要义，在乎空。"

"就像这个'是'。老兄，凡你说的，我都答以'是'！"

"空观，就是全部中国哲理，全部中国艺术。世事皆空，这是神秘之路。这就是'道'，就是灵魂，就是倾向，就是审慎的憧憬，而梅瓶是这种憧憬的最完美的形式，印证了亚里士多德灵魂以肉体为其形式这一命题。请看这瓶，就是最典型的形制，包括三部分：容器或瓶肚；稍稍伸长的瓶颈，表示一种向往；稍稍摊开的瓶冠，伸向看不见的出口，或者可以说，与精神的会合。"

"这釉面，是一种物化的光，通称为瓷器的灵性。"

"脆弱如梦，不可摧毁如理念。"

"你说的这三部分，大小之间，型类之多，不亚于人的相貌。有的以瓶冠见重，有的收紧，像咽喉之吞食，而底部较大，喻肚里有货色。"

"这瓶，出自智者之手，跟泥塑木雕的偶像不可同日而语。这不是简略粗糙的人体，而是一颗悠然自得的灵魂。这是流动中的气息，是吸纳灵气的肺部，是朝向天堂的富有弹性的躯体。请看圣殿里穿单色道袍的主祭。一切都是变，我们把手放在冷冰冰的瓶壁，凡是碰到的，都无不可能在变。圆得像一条完美的定理。永恒包含在过程之中。一个人既可以来去分明，也可以神秘莫测。艺术所创造的神秘人物，既具象征性，同时又很程式化[1]。

1 "故事有启发性，自能打动人心。"（弥尔顿《论庄严音乐》）。原注。

"很好。'把这个放在烟斗里抽掉吧！'像英国谚语说的。我就这么做。刚才谈到颜色，你轻描淡写，现在可以再议一番。梅瓶并不总是纯白与光洁，并不总和粗俗与平常相对。灵魂也可以用颜色来形容。蓝色是天空，玫瑰色是黎明，红色是血，绿色是春。最后，有多种多样的图景和主题，花草，动物，风景，等等；这些透明柱体通过内壁传发出来，像通过肉体的记忆。我们也可分出两类绘画：一类从外面附着于表面；另一类，像我刚才说的，由内及外。"

"但有一点得注意，梅瓶并不总是设计成表现这种孤独的向往，以精神充实形体。梅瓶也可用作比较，在与其他形式的对比中确立自己。举例说，做成五联套，就是取法于家族祭坛的格式。香炉往中央收拢，坚如磐石，好像紧紧抠住地面，使烟雾缭绕的香更好地奉献上天，两边的提手，无论静默还是哑声，都无动于衷，是颂圣的配件，法事的辅祭，燔祭的乐师，是两片张开而无力合上的嘴唇。[1]"

"看来我们正渐渐回到前面说的两片绿竹板上来了。"

"音乐总是由一连串的音响与和弦组成，基本上就是数与度，将浑成的乐句作悦耳易解的重复，是对连续和间断作优美的交替？是一种智的领悟？"

1 另一种阐释认为，梅瓶是某种内在意图、某种精神水准的升华。原注。

"听你这么说来，倒使我想起李公麟的一幅山水，以前在华盛顿弗利尔美术馆看到的，一边是真实的景致，一边是想象的画面，虚无缥缈间有智士仙人。两景巧妙置于一画，中间有一桥相连。"

"这幅水墨画我记得，好像在袅袅笛音中舒展开来。"

"这些智士仙人，起什么作用呢？乃在长卷山水的对接处，收过渡之效！就像手指按准琴弦，琴音就出来一样。"

"跟你对谈，彼此十分投机，真是一桩乐事！就像两个女孩拍掌为戏，交替拍自己和对方的手。若能作曲，据此就可写一出小曲。"

"人以能屈能伸之身，站在天地间以低为'高'，这就是中国画的要义，好比弹拨乐用拨子，来回往复，就弹出悠扬的曲调。宋代有一幅卷轴，画面是一匹长长的绸缎，两旁忙碌着诸多娟秀的仕女，有的能看到面孔，有的只见后背。目光从左往右看，一瞥之间，像读到一篇可圈可点的好文章。"

"有时一幅画，完全以人物的大小、远近构成。不像欧洲绘画，是一条持续的斜线，把不同人物组织进同一画面，围绕这根轴线活动，这里由高矮不等的人物画成，每个人都在群体之中又各不相干。我想到顾恺之尖长形的构图，通称为《女史箴图》。"

"我们再回头谈弗利尔美术馆，谈你很欣赏的那件屏

风，不过那倒是日本屏风。"

"我记得！人物散置于四根横线之间，四根线一样长，第一根线是一道栅栏，其他三根，是一幅风景的连接，同一事物连接三次，相互平行。一而再，再而三，间隔的距离不等，形体的大小有异，高度上下也相应，构成像音乐般能读又能唱的曲谱。这里，动态来自相互呼应的固定关系和瞬间切割的绝妙间距。全部空间，通过一系列存在物[1]得到调整，一直影响到表现手法。"

"最后，在结束这次谈话之前，再给你讲个小故事。有位老画家，为给他的绘画生涯打上句号，决定作一幅画，以为他灵魂的'永久栖息所'。隐居一段时间之后，他把绢画递呈国王。国王和臣属看了画，即刻明白这是一件神品，但不知为什么，隐隐有种失望和别扭的感觉，仿佛还有难以避免的缺陷，一人在心中贬斥线条欠佳，另一人嫌用色不妙。但他们又难以确切指出，处处觉得美中不足。国王措辞微妙而又有分寸，说出了众人的印象。老画家两手笼袖，静静听着，不置一词。等批评完了，他恭恭敬敬一鞠躬，就像我此刻会做的那样，神秘兮兮地一脚跨进了画里……不知所终。"

[1] 读者不难想起最近在巴黎展出的纳博纳挂毯，表现圣三位一体的创世传说，精妙绝伦。七天中的每一天，圣三位一体以三个大祭司的形式出现，长相一样，穿的袍子也一样。天主创世时是三人。他在自己之内，也在自己之外。他看到的都是"三"这个数字。原注。

"好个不知所终！呦，太妙了！人也不见了！真是别出心裁！不瞒你说，此画的下落，我倒愿闻其详。"

<div align="right">1937 年 2 月 2 日</div>

西班牙绘画随笔

一　有灵性的肉体

每天无论什么时候，都有人群挤挤挨挨，走上日内瓦小殿堂的台阶。一只吝啬的手[1]匀出若干宝物给这座殿堂，这些宝物可说是靠奇迹也靠法国人的工巧[2]，才逃过一场西班牙大火[3]。我的天！这一大部分宝物，我们几乎损失殆尽！让我们高兴地哭吧，弟兄们，从文明世界各处汇拢的弟兄们（独裁者严加防范，把两脚动物圈入公园，免得精神受罪恶的诱惑，这里就不去说了），让我们激动地哭吧，在赚得我们眼泪的同时，再赚我们二法郎三十生丁的献金，去填塞这装满钞票和角子的银柜，才可入内，拜识

1　1939 年 6 月 1 日，西班牙马德里普拉多博物馆部分藏品在日内瓦历史博物馆展出，历时三个月。欧洲不少城市有专列，史称"普拉多专列"，开往日内瓦，一时参观者如云，名人有西班牙国王阿丰索十三，印度阿迦汗三世等。

2　指 1843 年，法国工匠为普拉多博物馆装上避雷装置。

3　1878 年 10 月 10 日，馆内意大利厅着火，旋为看守扑灭。

"黄金世纪"的灿烂光辉。走上楼梯平台，迎面看到的第一幅画，是一个仰面朝天且臂张怀开的裸体女子，她利用女人的美妙姿致，尽情享受周围的慷慨氛围，躬身承受朱庇特化成雾气施与的黄金雨：正是那个达娜厄！[1]

这幅画，照我的想象，当由长长一列载画的卡车在炫目的灯光下翻山越岭而来，才得展出。报上不是曾报道，为拯救赫玻帕里得斯[2]的宝藏而进行的艰苦谈判中，法国曾助以一臂之力！

今天，正如在委拉斯凯兹的画中[3]，太阳神阿波罗出现在火神伏尔甘的炼铁铺。看到阿波罗降临，锤子搁在公共铁砧上停止去推敲条款和段落，只见掌柜和伙计们面露惊讶之色，听这位戴发套的诗人说有一个发光发热的火源，比用手推风箱燃红的火炭要强得多，而他们竟想靠这几块火炭锻造战神玛尔斯的宝剑和女神帕拉斯的盔甲！

里韦拉（Jusepe de Ribera，1591—1652）运用巧思想出来的吊轮装置，我们可以不管，那几位热心的生手正想用来把圣巴罗买吊起来，把他从臭皮囊里脱出身来。[4]埃尔·格列柯的白衣骑士，跪在其一身黑服的主保圣人脚

1　当是指提香的《达娜厄仰承黄金雨》。
2　喻看守严密。据希腊神话，赫玻帕里得斯为夜神赫斯珀洛斯的四个女儿看守金苹果树。
3　系指《大神的炼铁铺》一画。
4　此处应指里韦拉《圣腓力殉教》图。作者误认腓力为巴多罗买。二人皆耶稣门徒，腓力被钉上十字架，巴多罗买被剥皮而死。

下，他所选择的升天办法，却最简单不过，只用两眼热切望着天![1] 丁托列托画落日余晖下，以斯帖去崇仰亚哈随鲁，热情之中有种低回的情调；这位画家追求华美，令人目眩，晃得我们要闭上眼睛。普拉多博物馆葱形饰墙上张挂着无与伦比的矩形画作，相形之下，很不幸，丁托列托所画的行列离群向隅了。但马利亚则美艳无比，穿紫饰金，长裙曳地，并有女官捧裙，正如马利亚本人在圣书中穿行，一直走到俯身迎候的国王面前，倾心相与的国王还准备为她放弃权杖!

　　是机缘作成我们，得以从提香展室开始此次参观。领略西班牙绘画，没有比这位诗人[2]更好的向导了。提香的画诉诸感官，但精神要肉体倾听真福的召唤。这就是普拉多馆这幅画[3]的精义所在，可惜这里没有陈列。（只有鲁本斯的临本，比较而言，显得粗俗，角上画只鹦鹉做什么？）画面上，夏娃从禁树上采摘红熟的智慧之果，亚当惊异之余，怯生生伸手去摸夏娃胸脯，已然得到慨允。比起意大利的明媚，少了一点凝重、暖热与惬意，但更精妙更理智；若要歌颂这不朽的造物，没有比卡斯蒂利亚高

1　见埃尔·格列柯作品《胡利安·罗梅罗及其主保圣人》。
2　提香（Titian Vecellio, 1490—1576），意大利文艺复兴盛期威尼斯画派的代表画家，在色彩和造型方面均有创新，且具诗意，故克洛岱尔以诗人称之。
3　当指《亚当与夏娃》，提香原作，鲁本斯有临本。

原[1]芳香而洁净的空气更有利的氛围了。夏娃的肉体鲜活而生动，养分充足；神的智慧借以宣告她已找到了欢乐，从此之后，除了阳光，更无任何衣着能拘禁她美的焕发。这里，一切都灵性化了。此刻日当午，过一会儿就要开始倾斜，阴影渐次拖长，旋开诱惑之路。注意，别让她逃走！但是，正像普拉多博物馆和华盛顿国立美术馆里这个阿多尼斯[2]，为了留住她，留住这预备抽身逃脱的肉体，便去拦腰抱住她的灵魂。

三幅各有一位乐师做伴的斜卧美女（第四幅在法国人侵时失踪），是普拉多博物馆的荣耀。日内瓦向我们展示的，只是其中一幅[3]。这样，三幅之间情调上的协调就不完整，色彩、线条和声响的协调亦复如是，在同一题材上缺少了不可少的变化。画上，代替习见的弹六弦琴乐师的，是一位坐在键盘和音管（远处，秀木成行，与之呼应）之前的管风琴手，他把神圣的语句化为悠扬的旋律，回环缭绕，这就是灵魂，就是肉体的"形状"，而且是以永恒为范本，通过线、面、体等巧合而成的肉体。当这肉体处于休憩的曼华状态时，一切都是静止的，一切又都是流动

1　在西班牙中部。

2　阿多尼斯，为希腊神话中的美少年，爱神阿佛洛狄忒（罗马称维纳斯）的情人。普拉多博物馆与华盛顿国立美术馆所藏提香《维纳斯与阿多尼斯》都是维纳斯拦腰抱住阿多尼斯。

3　即《维纳斯，爱情和音乐》。原注。

的；乐师的眼睛转向她，心中才兴绮思，手指已准备用琴键奏出。一切升降起伏，都趋向她的腹部。大自然以有力的鼓动，充盈着一切，把美食，把丰收，把一切都赐予我们，这一切通过神圣的和弦，成功的过渡，化为这美妙的腰肢，化为与身躯相称的形体。这样，在我眼睛底下，此刻是峰峦起伏的一条长线：

Qua se subducere colles
Incipiunt mollique iugum demittere clivo[1]

值得注意的是，这肉体的天堂（此处只举提香，但也可指维罗内塞、丁托列托和鲁本斯），属于圣依纳爵、圣特雷莎和圣约翰的时代，也即神秘主义盛行的时代，由历代登上西班牙皇位最纯洁最热忱的天主教君主聚拢而来[2]。据说，精神世界是在情感作用下才得确认，才依我们的愿望而展示，如不说发现的话。同时，优雅，在美的理念下，扩展到人体，融合进人体。一方面，我们看到绘画艺术在西班牙取胜，也即对真实的兴趣，对有血肉之躯的人的兴趣，对灵气贯通、生机勃勃而非僵死的世界的兴趣；

1　维吉尔《牧歌》第九章："……从那里起，山丘渐低，山脊渐成缓坡。"
2　正当菲律宾的船长向其君主进贡新大陆保留给旧大陆的神奇植物，另一个征服者，委拉斯凯兹，却把意大利最精纯的杰作洗劫一空，当战利品堆积在皇家画廊。原注。

另一方面，我们看到隐修院里开启通向黑夜之路，开启不借神像冥想通神之路。而且，还有另一种对比！一方面，这天国之光，或说冥想之光，威尼斯画家用来笼罩大自然和人类的美妙姿态的，到西班牙画家手里，通过线条和色彩，使众生一切都值得再现，值得体味；另一方面，在下面，是坑谷，是布吕根和博斯笔下繁忙而嘈杂的世界，为腓力二世所喜欢，也是被戈雅后来画得更等而下之的世界，是激情和荒唐的酷烈狂欢节，而道德败坏之徒则借种种伪装以逃避神目神谴。

一个走出幼年期、以全部毛孔呼吸着自由的这个世界的荣耀，感受美好事物的快慰，共同生活在地球上的欣喜，为讨人喜欢的面孔而创作的乐趣，以及仰望蓝天笑语连连的兴致，所有这一切，我们在提香的《酒神节》中都能找到。这件妙品照亮了第二展厅，现略加描述如下：

右下角，这基角的位置支撑起整个构图，那里半躺着我们刚欣赏过的同一个裸妇，她玉臂略弯搁在脑后，弯得像尖底瓮的一个提手，这是一个呼吸顺畅、怡然自得的造物。构图的意义在于，像可口的饮料一样，一切都给予人：这蓝色的天空蓝色的平原蓝色的海，这绕着树干、顶上结籽的美妙葡萄藤，最后是如《圣经》所说"有着音色和姿仪之美"、为我们以全部肺活量吸入的阳光。一切都是永恒的，同时又变动不居。一切都在流动，流到我们的喉咙里。一切都给予人，直到你被醍醐灌顶。周围的一

切，在升华，在深化，仿佛朝着一个中心。这个中心，在画的左端，看到有个弓着一条腿跪着的男子，腹部临风，捧着大瓦罐在狂饮；他背后一人，只见背影，正往后扛去一大坛妙不可言的佳酿。唯有那个大胖孩子，独自做着纯粹意义上解渴的动作[1]。整个构图，略呈倾斜，以右下角仰躺裸妇的倾侧为准，旋转逆回，相辅相成。因为这条总的斜线，由一对对，一正一侧交互的人物构成。这里或许得讲讲色彩的调配，一种色彩对另一种色彩的关系；但只能等有空，下次再谈了。大家知道，线条相互依存，是静态的，而色彩则有运动。色彩不是无生命的并列，一种色彩呼唤着另一种色彩，是一种呈现，一种愿望，靠自身，也靠别的色彩，而显露光彩。如这件蓝色连衫裙，衬着紫红短披风。这股滚滚人流中，也有回流，这一只手高举着隔断远景的水晶壶是怎么回事？还有这海面，升起醉意腾腾的雾气？（我没忘记这白帆，捎来超人间信息的白帆。）水晶壶里的液汁，把壶举到祝颂般的高度，指明这是可以企及的境界。

上面讲整个构图，从右向左倾斜，最低点是那个西勒诺斯[2]，一膝支地，正喝个痛快。但逆方向上，有一股向上的力，由那强壮男子的赤裸躯干、全身的肌肉所显示。他

1　画上那孩子正撩起上衣在撒尿。
2　西勒诺斯，希腊神话中赫耳墨斯之子，狄俄尼索斯的养育者和教师。艺术中表现为嗜酒的秃顶老者，善良而快乐。

弯着胳膊，正往一只伸过来的盆子里注水。（这动作由水晶壶的倾斜得以重现和加强。）这人，中间隔着空间，（露出华贵的云帆。）正要撞着对面的醉鬼，那醉鬼已兀自步履不稳。而这个以肘支地的女子，看也不看便往后递去予人灵感的杯子；再看她手握乐器，原来在弄音乐！一人把葡萄美酒变为悦耳旋律，另一人仰视着她，准备用弦音以应歌声。这女子和乐师有着我刚给你们解释过的同一想法。还有那个撩起上衣的胖孩子；对于他，但有兴致，照样可以作出我的解释！

附记：细看之下，觉得画中没有六弦琴。那位美妇人挟在指尖的，更像是一支笔或一个拨子，其同伴则拿一芦笛。最主要的，是画中有音乐，借纸上一行行的乐谱和星星点点的音符所表示。那不勒斯博物馆有另一醉酒图，系委拉斯凯兹之作。求主原谅，如果我记得不错，酒神杯子里的，非水也！

二　构图

上一节讲到色彩的动感。提出色彩并非固定状态，不比烛焰更固定。这是一种燃烧状态，一种活动状态，是对周围色素的一种策应。作为论据，就举我面前这幅委拉斯凯兹的《圣母加冕》；以前见于普拉多博物馆，曾令我惊喜不已；此次重睹之下，其乐何如！（见彩插页14）画

面是一种三角形结构，由下向上张开。下半部，是圣母宽大的蓝袍子（多美的蓝！有点接近鲁本斯的），以尖角收拢，或许也可以说以尖角开始，衣料随之变色。*Ouae est ista quae progreditur quasi aurora consurgens*？（不是跟冉冉上升的朝阳一样？）上面一片红色，此红盖出于蓝，或者应该说从蓝中探寻而得。此中有朝霞的各种玫红，再上面，是黎明，永恒的黎明！那鸽子通身金光四射！左右两边，是圣父圣子，各自托着冠冕，将加于一时之选的那女子头上。他们的衣服，不是绯红和紫绛，又是什么呢？这绯红和紫绛，也都渗入了蓝色，好像我们的眼睛我们的心，喜欢看到一种颜色融入另一种颜色！这蓝色，可以说是被红色所吸收，所发散。是我们与生俱来的阴暗，被强烈的爱吸入三位一体之中，吸入烈焰之中。一切都引向顶端，爆炸开来：*Veni Coronaberis*！（起来，为你加冕！）

三角形构图的另一例，这次不是杯形，而是扇形，是戈雅那件尺幅不大的妙品：《圣伊西多尔牧场》，在另一展厅可欣赏到。画的下部，展示一个欢愉的集会，头纱、亮丽的丝绸、阳伞等增加欢快的气氛，只为阳光明媚！前面横亘着一条大河，由船只连成桥，进入一座明亮的城市，有圆顶、宫殿、钟楼之属，很值得端详，姑且把此城称作马德里吧！这是翱翔在现实之上的梦想或回忆。

绘画甚可悲，今天已落到式微阶段，究其原因，是再无什么可说吧。行家认为，绘画已证实，人的目光所要表

达的一切，已不值得别人停下来细看，无论就寓意还是就表现手法而论，都不能助人克服暗淡的生存状态。由此产生对一切暴露的厌恶：愚蠢的模样，无知的呆相，笨拙为丑恶效劳的景观，所幸还只是笨拙，而非疯狂，正如我们的小说家艺术家，自己不了解大自然，最简单的做法，就是加以中伤，用自负而又踟蹰的手，画上一张粗略的素描，乱涂的颜色只对视网膜发生点作用。画家不再能超越材料，常见的是匠人，甚至是徒工，画笔据说已不敷应用，要用刀用抹子了。令人反感的，莫过于那些黄澄澄的涂料，那些粗灰浆，以代替旧日画家所用的温暖、明亮、高超、透明、柔和的重彩，莫过于他们妙手下的这点闪光，既能抚摸肌肤，也能揉皱织物，还能塑造体积，暗示表象下的蕴含。我们那些粗笨而又孱弱的和泥小工，在他们眼中一切无非泥土，从未感到什么欲望的刺激，孤诣独到的突如其来的膨胀，语言上一吐为快的需要，现象诉诸笔墨的迫切要求，琴弦弹拨出的呼唤——这种呼唤不仅召来事物的外形，而且创造形体内在的灵魂与意义的共存，还将延续至相互呼应之间，并围绕一个意念用华丽的辞藻和铿锵的韵律构造出妙境。

观赏鲁本斯《爱之园》这幅大作（见彩插页 15），画家更如是匪夷所思！此画我在橘园美术馆也曾见过一件复制品。刚才讲到的向心运动，图上就有。中间那个位子，大可以叫作主席座，据此座位的胖夫人，颇有女班头的架

势。是你吗，玛丽·德·梅迪契？还是你，奥地利的安娜[1]？她宽大的上浆衣领，在旁边的黑薄纱和白花边烘托之下，益显得娇艳。朝天抬起的泪眼，加上三行眼泪，想必情人也同样多，满落在她滚圆的脖子上。其他妇人，年岁不等，围在她周围像只花篮，相互披陈各自的经历，无非是爱情掺和着回忆。但是，请看眼前这一幕。仿佛矫健的海盗把抢来的东西运回港口，优雅的骑士抱住笑盈盈的得意俘虏，把她带到他自己已然入主的金屋。其他成双作对的，不是相互靠近，而是在阴影中彼此分离？不难想象，结局将会是悲剧性的。

佛兰德斯绘画中的肉体，多到令人餍足，甚至反胃，我们暂且转过头去，看看火一样的精神如何施影响于肉体。

首先，在大厅的最里面——厅里张挂无数壁毯，华美鲜亮，倒使大厅显得幽暗起来，是凡·德·维登[2]的画。对这幅画，我敢下这样一个断语，足以造成画家在国内同辈艺术家第一人的地位。我说过，任何一幅画，是线条、材料或色彩的一种平衡状态，一种运动中止，是凭艺术家的意志作成一种恰到好处的组合。画上共有九人。在耶稣的

1 玛丽·德·梅迪契（1573—1642）与奥地利的安娜（1601—1666），均为法国王后。亨利四世（1553—1610）与路易十三（1601—1643）驾崩之后，两位王后都擅权理国，摄政多年。
2 凡·德·维登（Van der Weyden, 1399—1464），佛兰德斯画家，此处指其《基督降架》一画。

遗体周围，形成一种理念和感情的平衡。这一边，忍受耶稣受难的全部重压，有知道始末根由的学者和圣师（穿宽大彩袍那人，是在主持仪式，还是宣化教义？）。最边上，那弓身而站在基督脚上的，类乎沉思的缪斯。而另一边，左边，是哭泣的人群。首先是圣母，像遭雷劈一般昏倒在地，姿势跟右上首的基督有复见叠出之妙。依在圣母头上的圣约翰，对右端那缪斯是一种补充；他扶圣母的动作，与基督的肩膀和抬起的右臂，连成一线，横贯画面。圣约翰头边有二位妇人，一白衣，一黑衣，一饮啜，一大恸。基督把他的头、他的心、他的手臂委诸她们，而把沉重的身躯和双腿托付给另一组人。两组人之间，基督取横向，从遗体到不相交的轴线，构成一条斜线，跟鲁本斯的《基督降架》以竖线为经，可谓异曲同工。在此不应忘记，在十字架的左右两边，有两个同党，其中一人得意扬扬举着一条铭文：在他身上，我看出《新约》和《旧约》的缩影；《旧约》，就是一部梯级逐步上升的梯子。

现在可以谈一下埃尔·格列柯，两个大厅满满当当，放着他最平庸的作品，而苏尔瓦兰（Zurbaran，1598—1664）和莫拉莱斯（Luis de Morales，1512—1586），牟利罗更不谈了，却陈列得很贫乏。

对这位出身干地亚岛的画家，前人已写下许多巧妙的文字。讲到他的宗教热忱，他修长而神秘的形象（与福音书的劝告相反，福音书上说，我们再使劲也无法长高一

头），他那模仿火焰总是朝上的眼睛。这一切说得都对。但身处这些不世出的好人之间，我们怎么会感到拘束呢？有几件成功之作，但从来不给人满意的感觉，请注意，说话不要"过头"，从来没有爽适的感觉，纯粹快乐的感觉，无安妥之感，画家总在场，人工总能觉察得到，成绩是靠拼凑得来的。在这艺术里，有某种闭塞的东西。阳光照不进去。造化的潜在意图，参不透也画不出。故需借一种结构，作成上升之势。靠火焰，诚然；但也靠青烟，混合着硫黄燃起的噼啪声。而这些奇特的颜色，我说是出格的，都是画笔伸到调色板上最危险的区域觅得的，冷色调已接近可容忍的极限。举例说，这酱红丝绒地毯，给人感觉既不快活又不亲切，这种侵入某种有害的绿色危险地域有时能产生惊人的效果，我承认，如现存于纽约的《托莱多风光》，和藏品中最糟的那幅《腓力二世见异》，这些短短的不调和的皱纹，某种颜色，如某种橘红色，不仅和整体不相呼应，而且像艾绒灸坏整体，刺激我们的神经。

埃尔·格列柯在西班牙绘画中所传递的信息，是一种巴洛克风格，是反改革的一个侧面。宗教艺术中的哥特式风格，是以竖直高耸直接通天，进入盛期后遇到阻遏，表现这种风格的线条，像发条一样，上紧之后又反弹开来。由此产生对拱门、圆顶、扭形柱，对肌肉，对一切延伸、扭曲、绷紧，对一切能支撑、能承担、能挺起的力量的兴趣。天主教的巨人，用肩膀一顶，要把倾斜的基督教战车

扶正。神学取辩护、论战、赞颂等形式。宗教热忱，接受一种新的配置，那就是理性的、精进的个人努力。你当自助，天也将助你，这是圣依纳爵的格言，与新教的箴言正好相反，新教把一切责任都推到圣宠和情感上。圣特雷莎和十字架圣约翰（《上迦密山》，题目就意味深长！）给祈祷以规则。关键的是要认识自己，认识自己的力量（扭形柱！），要根基扎实，要能向上，或者说，要能重新向上。而这位埃尔·格列柯，你认真去看，哎，准会发觉这是一位靠勤奋名世的画家！这不是一位平和的画家！他不在一切事上寻求安宁，像布道时告诫我们的。另一面墙上陈列着梅姆林（Hans Memling，1430—1494）的画，如和梅姆林的作品作比较，气象是多么不同！以展示肌肉而言，无妇女立足之地，我几乎想说，灵魂也不行，虽则女性较温柔，易于感受：这里只有苦修得来的意志，信念激发的坚毅。

在围绕我们的苦难之中，却有这样一件杰作[1]。这好像是哪位军官的肖像，上面的主保圣人是圣路易。军人跪着，双手合拢，全身披着卡拉特拉瓦骑士的宽大白幔斗。至于圣者（不带光环），从头到脚，是黑色硬服，这是圣莫里斯和圣马丁惯穿的道袍，也为画家所喜画。这类考证先搁过一边。对我，这不是某某军官，而是一位豪杰，不

1 系指《胡利安·罗梅罗及其主保圣人》。

多不少，正是改宗之际的圣依纳爵本人。在他上面的那人，做了一个失常的动作，想一手把他从地上拉起，引向前去，而两眼热忱望着天，举目向天主探询的，是谁？不是别人，还是圣依纳爵，我敢说，是蛹已化蝶、雄姿英发的圣依纳爵。我们看到他功成业就，站住脚跟，在为天主的荣耀而创立和教导的民团中当了铁腕军官。他身体的各部分都受到相应的调整。圣保罗所说的精神甲胄，他都一件件加在身上。他坚定不移，全身穿黑，像圣弗朗索瓦·哈维尔[1]出现在印度的太阳下，因此，令人畏怯的半岛上原有的偶像受到极大的撼动。这是天主手下的征服者，新的科特斯，新的阿尔布克尔克[2]，新的查理五世！但是暂且穿上圣宠这件明亮的大袍，双膝下跪，让灾星撒旦像一条肢节平滑的长虫钻出来：地狱，我将咬住你！

埃尔·格列柯最有特点的作品，是置于高处的两幅油画《圣灵降临》和《耶稣复活》（两幅画均二米七五高，一米二七长），系棕色框子的嵌板画，修长的体形，堆垛一起，像热空气一样从下向上颤动。

第一幅画里，有一位头往后仰的使徒，动作有力，两臂张开，像两根树枝，形成枝形烛台式构图的根基。上面，

1 圣弗朗索瓦·哈维尔（1506—1552），西班牙耶稣会教士，是圣依纳爵最早的弟子之一，曾到马六甲和日本传教。

2 科特斯（1485—1547），西班牙征服者。阿尔布克尔克（1453—1515），葡萄牙航海家、征服者。

以圣母为中心，排列一排受到光照的陪伴。火焰像从囚门跃出，照亮诸人的头顶；他们不像是从天而降，倒像尖长形脑袋给安在躯干上的。此中没有任何对现实的影射，没有任何个人画法的追求，这是对神情或灵魂的有力召唤，如果愿意，也可说是一种火刑仪式。枝枝火炬，都已点着。

第二幅《耶稣复活》，怪异处也不见得更少。画上有两个人体，线条相同，动作相同，只是一个扑倒在地，那是看守；一个飞腾升天，那是基督。须知此两人不是一个从另一个处挣脱，而是凸现相反的两种拉力。有个士兵的脚踏前一步，简直要跟着基督飞升，照舒拉密女的请求：*Trahe me*（带上我）！他未能离地而起，算他倒霉！身材修长的基督，一头顶天一脚抵地，从人仰马翻的人群里脱身腾空。

埃尔·格列柯的其他作品，《基督受洗》似化作一缕青烟，《圣三位一体》中有位滞重的天使，样子不像精灵飞翔，倒像行星绕行，就不多费笔墨了。

一直到这里，所谈没有离开神话和启示的理想领域。现在，让我们与委拉斯凯兹一起进入世俗社会。或许，得穿得符合身份，手执兵器和标牌，哪怕是一朵花一块手帕，用常人的眼睛，当然以世界的眼睛更好，去端详一切人！我觉得，为便于解释，最好先讲肖像画，眼前正好有几组画，陈列得很有气派，足可供我们观赏。这金黄长发

的小公主，举例说吧，在旁边那幅[1]里，实实在在从厚重的紫红大幔里出来，她把同她一样因在调色板里微妙的色形变化，一起带了出来。而在这幅画[2]里，她处于引人注目的中心位置，两个宫女，一个跪着伸出双手，另一个退居一旁，彬彬有礼地把她介绍给某位大臣；前景上有一条伸长身子的大狗，以示忠诚和敬意。（而它得到的全部报偿，是那个淘气的小女侏儒，朝它那地方踢上一脚！）只有那个胖女侏儒，满面凶相（这就是政治，我猜想！），无动于衷，她的右手只愿听从左手的忠告。后面，有两个暗色调的仆役和画家本人，他手中的画笔正悬在调色板上，似在期待公众的评判。窗帘好像刚拉起。后墙镜框里画的是国王伉俪像，这是正隐没的一代。画家正悄悄抽身离去，看到在屋底门开处，那明亮的方框上勾勒出他的身形[3]。虽则分辨不清（除刚才讲的两个人像），两边和后墙上有好些画框，予人以深度感；门板上的那些框框，只表示过去，记下一个国家一个朝代的历史章节，而画家正在那板框上奋力加上新的一章，可惜我们只看到板框的背面。"那么，祝你好运，小公主！这厢告辞了。"

委拉斯凯兹另一件伟大的作品，我还想讲一讲的，是

1 似为《奥地利的玛格丽特公主像》。
2 当指《宫娥》，见彩插页16。
3 此处为作者误读。所勾勒出的身影，并非画家，而是王后寝事官何塞·尼埃托。委拉斯凯兹从不使同一人物在画面上出现两次，因为委氏按文艺复兴定点透视的单一时空，而不按中世纪的破时空结构作画。

《纺织女》。(见彩插页 12)

画面左端那女人，姑且叫她安琪儿吧（可不，她背后似隐隐长有一对翅膀），刚拉开这深红色的遮帘，从右往左拉，深红色被她的粉红上衣绿色裙所隔断，但经过多种层次才由红转变为别的颜色。像那幅《宫娥》一样，前景是一排五个女人。安琪儿俯在纺线老妇身上，没有说话，或者不如说，在观察她刚说的话在老妇深思的脸上引起的反应。在这两对眼睛和嘴唇之间，有一条看不见的由上向下倾斜的线，这条斜线在画的一角重复了四次。(后景上的阳光，构成第五根线，这等一下再说。)那神秘的纺线女工，两指转动纺锤，捻细的无疑是同一根线；她头上包的一块手帕，有点像斯芬克斯（狮身人面像）的头饰。靠墙放的梯子，左右两根竖档，把这根斜线扳正一点，借梯子可以上上下下，给我们想象留下一个空间。对面的门旁，挂着一团羊毛，是待加工的原料。这是第一组。中间坐着的女人，身体的重心向下，黝黯的面孔，垂下的右臂，停顿，稳重，延续，乃沉思的形象。她左手拿着什么，看不清，是不是梳毛的拢子？是不是纺纱的前期准备？但制造组引出的那根线，现在由右边第二组接过去。这根不太斜的斜线，看这健美的纺纱女，她穿一件白衬衫，光线正集中在她身上，用有力的胳膊和灵巧的手指，拎起线来基本上端平了。左面的纺锤做的是垂直运动，右边的摇纱女改成横向，绕出很大一个线团；在她手里，长

线变成圆团。我们当作家的，变的也是这种戏法！再看这个背对着我们的小姑娘，我们只看到她的侧影，是前排的最后一张脸，我称之为回忆，或称之为出版者；她搜集成果，把密密麻麻的线，无论是羊毛纺成一根根的线，还是思想化为一行行的字，统统装进篮子。

这是讲的前景。后景是一个光亮的凹间，要走上二级台阶，像个舞台，做完的活计陈列在这里供人观赏。这就是手工作坊摇线纺纱所产生的富有灵性的成果，我们得以赏心悦目地领略想象世界的一个插曲。挂毯上可看出一饰羽毛的男子和一位美丽的夫人，另有两个爱神在风云变幻的天空飞舞，凭这些材料就可写出无数小说无数诗了。几位漂亮妇人正鉴赏前面的挂毯，其中一位很客气地转向这件作品的集体作者，我是指刚才描述过的那群纺织女工；她们只是世人多种能力中的一种。噢，忘了那猫，它在那沉思女子的脚边打盹，睡时只闭了一只眼睛！

还有另一排人，这一家人是《西班牙波旁王室家族成员》[1]，由宫廷画家戈雅摆弄或说导演出来的，他用晶莹的红色，来稳定人物的闪烁不定，以便画好这一大群人。（见彩插页 15）整个画面，一片火红，像个火把，通过这个猩红色的人物，浑身璀璨的金箔珠宝，通过他——卡洛斯四世国王陛下——胸脯上的勋饰，见出西班牙的太阳王

1 即《卡洛斯四世一家》。

朝；而其子，只及他半腰高，也是紫气堂堂，只是略淡一点。我不讲白发套下的面孔是何模样，那是王朝的夕照，是火炭发出的最后的光！丝绸，纱罗，刺绣，钻石，全场热火朝天，而且火上撒了盐，噼噼啪啪，嗡嗡嘤嘤，像用指甲和拇指拨响六弦琴，在魔术师的画笔下，这魔术师可以猜想是退缩在板框后面，藏在阴影里的。但画面的中心人物，与周围协调的，是国君以四分之三的转角向着她，她像一座高大的灯塔面对公众，那就是玛丽-鲁伊丝皇后。她既秉承克吕泰涅斯特拉[1]，又秉承不知哪个洗衣女工，脸上留有岁月、情欲和厄运的印记。事实上，看得出她心存恐惧，想用她可怜的一点力量，应付这超过她能力的局面。她手牵一儿一女，无疑想显得镇定自若，却瞒不过我们！因为遗传留下的缺陷，这两个孩子一时还弥补不了。这位波旁王朝的后裔，颇具自信，穿着鲜亮的号衣那么自如，好像他是他自己的仆人，由他把那个拘谨、惶恐、不愿老去的人，郑重其事地介绍给未来，这就是民主本身！后排的那位仙女，那位阿勒克托[2]，她是令人敬畏的皇后的翻版，不过加以漫画化，可以毫无隐讳地看出命运的意向。她右手边那位年轻女子，面容看不清，乃堂堂公主，

1 据希腊神话，克吕泰涅斯特拉趁丈夫阿伽门农前去特洛伊作战，与埃吉斯托斯姘居。阿伽门农凯旋，两人合谋除去国君，篡夺王位。其子女后来把她和奸夫杀死，以报父仇。
2 据希腊神话，阿勒克托是复仇女神之一，战争与瘟疫的化身。

代表年轻一代转身看着母后。其余诸人，是些拘泥而平庸的配角，左右排开（人物的性格似从中间向两旁减弱，以至消隐），都甚无谓，好比家具摆设，碗的边缘！可注意者，是奶娘手中抱的小男孩，也像其他人胸前佩着荣誉团大勋章！他在笑，真的，笑得很开心，笑得尿湿褓褓！

三 肖像画与壁毯

肖像画。

进前厅，板壁上迎接我们的第一张画，是提香的《查理五世皇帝》。画家把皇帝表现为手持长矛，头盔的脸甲掀起，骑在一匹奔马上。就这样去征服天下，吞吐万里，长矛依着他的权力欲戳向前方！精神全出，其名言是：*Plus ultra*（更向前）！而路易十四的，正好相反：*Nec plus ultra*（慎勿向前）！后者伸着他的权杖，那是当尺用的，去丈量凡尔赛的宫室和御苑，丈量勒·诺特尔[1]和沃邦[2]的营建物。（确实，有许多版画画路易十四提着长长的手杖，漫步在王室产业上，气派十足；他这根手杖，由梵

1 勒·诺特尔（André Le Nôtre, 1613—1700），园艺师，凡尔赛御苑里矩形喷水池，围以大片绿茵，对称的树木花草，即出于他的设计，从而奠定法国园林的格局。

2 沃邦（Vauban, 1633—1707），法国元帅，也善于营造堡垒等军事工程，以及港口和渡槽。

蒂冈教堂卫士承继了下来！[1]）

提香向我们展示他的英雄，是骑马去日耳曼奔驰。而在另一处，这位查理五世则被表现为如日中天，功业辉煌。我这里要讲的，是那几幅硕大无朋的壁毯，一片白色，耀出点点金光，表现征服突尼斯之役。耶和华除其他各种慷慨的赐赠，还给了他地中海，像《诗篇》第一百零八篇所说[2]，当洗脚盆用。周围的一切都是明朗的，都是可读的，像史册的一页可用响亮的嗓音朗读出来。皇帝的双桅战船，两边像展翅般举起成排的木桨，破浪前进。我们看到受伟大的拉丁文铭文赞扬的武士，在无遮无蔽的海滩上冲向城墙；梭镖如林，推向前进；火力齐发，射向那些头裹缠巾的骑士，射向纵骑向他们岿然不动行列冲来的骑士。在柔软的白帆布上闪烁的点点金光，谁知是不是迟迟才爆炸的缩小的回响？这是圣路易的后裔把反邪教的神圣斗争引入地中海的一个插曲，比之于今日希特勒与布尔什维克的纠葛，不见得更骇人听闻。西班牙天才，是十字军天才最好的继承人。进入西班牙天才的殿堂之前，观瞻一下壁毯也许是合适的。这些壁毯就在我们眼睛下面，我甚至要说就在我们脚跟下面。

等着我们的是一群默不作声的人，为引人注意，他们先自显得自信十足，不再像《布雷特的投降》中那些演员

1 这位君王自己有所不知，他拿手杖是学亚述专制君主的样。原注。
2 《诗篇》第一百零八篇有云："摩押是我的沐浴盆。"

演戏给人看，以显示他们的身价。这群人背对现实，出现在恰如头上光环般适宜的方框之中，无非想遂观者之意。你这家伙，给捉进画框里，再也脱不得身了。被你吸引过来的参观者，会死盯住你打量，互相对峙，从此以后你不会再有清静日子，但这并不意味着这不能给你带来好处。观者自走，你且留下。你永远给挂在那里示众，成为一种文本，变成某种永远赖人以存的名目。你给注视你的慧眼不断提供议题。久而久之，一种比你内在品质更重要的东西，会造成你的身份。某种东西，不管愿不愿意，被吸引到表面上来；这表面，是超存在的灵魂，是不说自明的蕴含。于是，就有委拉斯凯兹笔下服饰华美的公主。于是，就有埃尔·格列柯的这位下巴下围着大领圈的骑士，他手按着胸口，好像是说："这就是我！"于是，就有拉斐尔的这位主教，见他拽着自己长鼻子的鼻尖，要把高明的想法拽出来。

读者诸君，上面花了几页篇幅讲构图，所有这一群男女，动物也一样，以及后面的摆设和风景，把他们共同的心声，于流动不居的时间里固定下来，借动以见静。但是，人体，光是人的面孔，就是一张画，就是一种表情，成为灵魂的窗户，就是呼唤我们潜能的一种构建，就是在发挥我们才能的时间里的一种瞬间实现。现在见到其完成状态，这个不可代替的人物与命运照面之际在特定时刻的显现，就是某种想写想说的心声，比我们手心上的纹路更

明白。画家成为我们精气神活动的同谋和执行，成为我们内心表达需要的同谋和执行；为能表达，就需我们活动关节，校正比例，营养肌体，调剂性情，燃起热情，克制脾气。灵巧的画笔，以趣味，以激情，以谨饬，画来画去，轻轻滑过，重重涂抹，这里加强，那里点到为止，需暗示的暗示，需着重的着重，参照模特儿，在调色板上找了一种又一种色调，把我们心中预拟的空间形式投射到平面的画布上。诚然，我们身上的一切，从枕骨到脚趾，是一个整体，灵魂管着跳动的心，起着感化作用，措置一切，把我们变成世人所说的个体的人，屹立于天地间。艺术家对我们所知，比我们自己还多。我们发散，艺术家吸纳。艺术家对我们可谓入乎其内，出乎其外。知道我们过去有何作为，现在又何所事事，把我们在天地中的位置，缩小到画框这一理想的绝境，割断其他诸种可能的存在，突出切合我们的认证："*Amica mea, soror mea*（我的女友，我的姊妹），请过来，露出你的面孔，那是那么美丽。"艺术家就以这召唤为依归，更无别的要说了，是的，甚至关于我刚描述过的那畸形的宫女，戈雅画的那个悍妇，或委拉斯凯兹为我们塑造的那第一号侏儒，他很傲，头上还围了一圈暗光环[1]，想借翻阅这本大书，摆脱他创造意志——具体化为他脚边的那只小碗——的困境。因为对这样一个造

1 他脑袋正常，只是手小得像孩子。原注。

物，最好是他压根儿没生下来。画家一开始打量他，就觉得再也不能放过他了。

人的面孔，只要盯着看，就会觉得是一种几何图形。这几何图形里，作为标杆和支柱的，是鼻子这根垂直线；鼻子底部，像两边对称的门闩，而人体都两边对称。鼻子上下，平行的轴线上，是嘴巴和视觉器这两条横线。嘴巴是吃食和品味的工具（加上上下唇之间两排牙齿和尖长的舌头），视觉器把目光送至目标；嘴巴同眼睛一样，具有进与出的双重功能。这三种器官，在我们颅骨上配置、嵌进；此外，似不应忽视上下颌咬动的机械作用。眼睛、鼻子、嘴巴三者之搭配，形成一般所谓的相貌；相貌，用音乐术语来说，是借某种速度进行表达。比如，委拉斯凯兹老为腓力四世作画；在那些形体修长的画像中，从发亮的厚嘴唇和这失神的目光之中，具有某种徐缓有度的庄严。

脸加脑袋，构成一个球体。根据轮廓，根据正面或侧面受光，以及光的不同斜度，根据平面和体积结合的弧线，以及我们注意力或意向的投射点，而变化出各种表情。如委拉斯凯兹对少妇侧影的研究，借鬈曲的头发，连类而及把耳朵画成涡形，为整个构图增姿添彩。埃尔·格列柯的彩色写生，画僧人的短脸孔，据看不见的对角线推测，当是遵循一种方形原则。苏尔瓦兰画的全身女像 [1]，假

1　此处系指《圣女卡西尔达》一画。

如没有鼓起的面颊、弯转的手臂、提起的裙裾等弧形衬托，她睿利的目光，就不会有此动人的魅力。

肖像画，笼而统之，可分两类：一类是佛兰德斯和荷兰绘画，另一类是西班牙画派。前一类里，模特儿被观察，常知道被观察，便摆好姿势让人观察。这里想到鲁本斯的两张肖像，我刚才已提到过，是两位体面堂皇的皇后，正当容华绝盛的年代，体态丰盈，颇有王家气度，令人称颂！另一类情况是，模特儿不仅仅展示给目光，他自己就是目光：他被盯视，他也盯视，或许连我们在内，使这些面貌露出生动的形象，因为画家几乎永远表现站着的人物，或奔驰的骏马，或像那个侏儒和我刚才提到的卡西尔达面对观众。我们还是回到本题上来！刚才说到这模特儿被观察，知道被观察，也让人观察，充满自信，摆好姿势，以引人注意，等等，这就是凡·戴克（Anthony van Dyck，1599—1641）及其低能的替手的全部艺术；低能的替手，是指18世纪末的英国画家，也指路易十五朝的风流人物和美貌妇人，他们扮演自己生活的喜剧，作一本正经的谈话，而不是家常的说话，也不让别人这样说话。他们自得其乐，觉得能讨人喜欢，除非画家用曲笔来报复，或者不留情面，点出他们说话带讽含讥，闪烁其词。此外，也有尚佩涅（1602—1674）的模特儿，与勒南兄弟（十六七世纪）的相去不远，他们意识到自己的存在，以全部人格力量稳坐不动，为自己撑场面。至于乔

治·德·拉图尔，请看他所画地窖里的耗子，或从后面照来的烛光。各美术馆大都充斥着丁托列托的作品：此老本人就充满黑暗[1]，好像是这些建筑物的看守人和保管员。这位画坛的雄狮，把人体抬高到了天上，他的想象碰撞着天宇的一圈圈圆圈。中世纪的细密画家，画神像一丝不苟，那是男女施主受显形或不显形的圣者之嘱，以供奉天主；对这类虔心的工笔画，暂且搁过不议。这种画，乃还愿之物。

伦勃朗画的人物，不是从从容容供他研习的人物，而是他出其不意撞见、用想法去捕捉的人物。再引入有机关布景的画室，照上侧光，加人工光，左右端详，取得他所要的效果，突出面貌上某一特征，提供了解人物的锁钥，至少是提供了解他存疑处的锁钥。他设置他的形境，选择他的角度。如以自己为模特儿，这是常有的事，他便把自己作为课题，加工提炼，披上各种服饰，看看能产生什么效果。他要有个依托，以驰骋其想象。已非他儿子蒂托斯或女佣亨德莉凯丝，而是以某种方式趋于光明的人，是须证明自己身价的某个无名使者。至于弗朗斯·哈尔斯，他不想用画框禁锢他的模特儿，而是取放纵态度，让他们爱怎样就怎样，自我膨胀，大声喧哗。衣裙的喧哗，动作的喧哗，色彩的喧哗，而以小伙子弹琴高歌为其象征，还有

1 指他身世不清，人所不知。

鼓乐、彩旗、酒罐之类，为同业公会大减价之举而鼓乐齐奏。所有这些喧闹，到了哈勒姆的男理事与女理事这两幅画里，变成像清教徒一样的严格账目，几乎有点阴森可怕。此处不再陈列翻领、武器、绶带、滚圆的腿肚和滑稽可笑的面孔，这是办公事的地方。桌上调来不少账本、数字，令人难堪之兆。至于鲁本斯和约尔丹斯这两位佛兰德斯画家，他们对模特儿，不是光研究，还精心栽培，善加利用。模特儿在他们赤朱色的画笔下，像水果一样成熟起来，表现得丰满充实。这是活生生的神学。他们的人物画廊，是一种人间庭院。布鲁日和根特地方的园艺师，在今天要培育出深色玫瑰和美味豆科的新品种，也不见得会比画家更擅长。

西班牙的肖像画，则大异其趣。画家把帽子拉得低低的（常把自己画在画布一角），引入模特儿之后，就让模特儿自主活动，此类方便行事，本是事理之常，倒要我们观众与之协调。刚才讲到苏尔瓦兰画的卡西尔达，或委拉斯凯兹笔下那位热衷苦修的夫人 [1]，她们并非是被捕捉到画中的人物，而是利用这个如门敞开的画框，暂停高贵的步履，拿炯炯有神的目光来打量我们。她们妆容由侍女包办，画家也把其余的一切全揽下了。她们朝我们走来。她们不以呈示为满足，而以挑战的目光向着我们。不论过

1　系指《尊敬的修女赫罗尼马·德·拉富恩特》一画。

去，不论现在，人物要能自见，必得站稳位置。取一种进攻性姿态，为此需要讲究自己的容貌和姿态，从画布的背景里，从怒马奋蹄想逃脱的风景里凸现出来，借武器、衣着以自重，强加于我们，总之，是使这竖立的讲台，即绷直的画布，得到充分的利用。即使侧影好像急急要走，但朝向我们的面孔仍予人以深刻的印象。我们目睹这些修长的身影（埃尔·格列柯的《圣彼得》）升天，腓力四世傲慢的手横拽着长枪，傲态可掬。埃尔·格列柯的肖像画，把领口、袖子，跟面孔和手分开，穿黑衣服的身体，也跟灵魂分开，眼神和手指把逼人的庄严传给灵魂，生命的热力则借肢体的顶端散逸开来。

但戈雅为波旁王朝后裔所作的两幅肖像画，最突出的不是神情，而是便便大腹。一幅画上，全身披着豹皮似的，使人想起伊索寓言；另一幅，穿一身猩红，好像在大声宣告这位王室总管过分老实，给人抓到了错处。还记得两仙女，一个红光迸发，一个星光闪烁。第一位，先生们太太们，刚才谈《王族成员》这幅大画时，我曾有幸向你们介绍过，除了悍妇、巫婆、老妖婆、母夜叉，什么也不是；另一位，从腰间横扩出裙裾和锦缎，状似一座宽展的底座，头部周围，像放连珠炮，麦穗、箭矢形头饰，花花草草的一大堆。走过画家和诗人的像前，他们以悲壮的目光盯着我们，似乎责备我们还苟活于世。且看玉体横陈的两位玛哈：一穿衣，一裸露。穿衣的绫罗绸缎，绚丽多

彩，飘飘欲仙；裸露的，像一枝鲜花，润如珠玉。这位卖俏的姑娘，转向我们的不光是脸，是整个身躯；画家似乎全抚摸过，全包裹好，不仅用画笔的尖，也用明晃晃的气息——有时候艺术家嘴里含满的光源随时喷薄而出，就像中国的烫衣妇，嘴里喷出亮晶晶的水珠，这亮晶晶的水珠像是从毛孔里钻出来的！

肖像画就说到这里。余下要讲的，是四幅宏伟的壁毯，其光彩足以盖过展览会的其余作品。查理五世曾想将之作为他荣耀的最高体现，带到他的退隐地圣尤斯特去。这金羊毛，这赫斯珀里得斯的金羊毛，让这佛兰德斯人，这勃艮第王朝的后裔，带去装点他墓地，合适吗？

壁毯。

一张白纸，是一片空地，执着的诗人，一字字，一句句，一行行，像蚕吐丝一样，用尖尖的鹅毛笔，推动思绪像虫爬般前进。绷在框架上的画布，正好听任画家涂抹，将有形有物的视象绘于其上，以昭示世人。但是壁毯，材料是羊毛！对反光、逆光、闪光这类奇幻变化，全不生作用。壁毯发不出光，只受光，采光，把光吸入。当歹毒的婆娘像宰牛一样，斧劈阿伽门农，这位早先奉献女儿供祭祀用的丈夫[1]，倒下身来，头冲着洁净的水池，喷涌出来的

1　希腊神话中，阿伽门农是迈锡尼国王，在特洛伊战争中统帅希腊大军，途中受挫，不得不将女儿伊菲革涅亚献祭海神。

英勇的血里，也掺有女儿伊菲革涅亚的血：这是整个受难的特洛亚在泣血，可以当文献的内衣也染上了擦不掉的血红色。这是真正的物证，这是对流血事件不容置疑的印象，像一面飘扬在所有世纪上的旗帜，像张在古剧场池槽上的红遮篷，人类所有的激情在古剧场里已千秋万世发酵成醇。此处同例，如果我不算失言，那么我们在都灵的裹尸布[1]上所崇仰的形象，就是我们信仰的旗帜。壁毯，得之于固定下来的回忆，是这一形象这一场面在记忆里完成的定型之物，是这一整体但经构思便在我们的灵府（圣书载耶和华神殿即有此类府库）所达到的平衡状态。对此，勿到细枝末节中去找，要看大的氛围（有点像大管风琴发出的音响），壁毯分成几大色块，着实（以无数的点）震撼我们的感官，然后各种色调就位，渐次重获稳定感。这是一种彩色的构建，是几大块的统筹安排，是由堆垛获得的视觉印象。没有手势有姿态，没有风景有幕布，没有人物有织在纬纱里的实存，有平面化的影子。一切都得自整体，整体得自小块，小块靠技艺得自无数针脚。整个形象，像一大片簌簌抖动的树叶，通过无数色调的传递而产生。这不仅仅涉及我们的眼睛，我们身上的一切，都成了感觉的皮肤。面对一张布告，我们不是看，而是深入到柔软的质地；这柔软的质地，就是利用自然界中的地衣、青

1　耶稣受难时所裹的布。

草，还有树叶，正像这布料里，有无法捞住的水。因为眼睛和耳朵是智慧的器官，但通过触觉，我们能摸到抓到，有助于理解；我所说的头两种器官，说到底是我们其他器官的代表。我们再也不能跳窗一逃了之，只要我们一打开门，点上火把，我们便被裹挟进传说的深处。我们住进房里，这室内景致，也是大地和人类的一个片段。我们的思想找到一个根基，我们生活的旋律找到了一个低音部。我们的房间变成一个帐篷，此处特意用帐篷这个词，是取法圣书，耶和华选择这地方，是为了与人同住，还嘱告要备有各种颜色的帐篷，再绣上各种事物：通过现象以见最高的存在。

现在可以来谈谈四幅大壁毯了，挂于日内瓦博物馆前面大厅的墙上，表现圣母生平四事，即天使加百列奉命，天使报喜，耶稣降生和圣母加冕。圣母马利亚据壁毯中心，上通天下抵地，左右四角都围绕图像，上面两个场景描述福音故事，下面两个取自先知行述。15世纪末，由查理五世之母疯狂的约娜所制办，据目录称，全由金丝、银线、蚕丝和羊毛织成。勤勉的绣针从背后缝过来，把前后两头绡住。每件壁毯上，另有四幅神人之间的救世事迹，天地汇于同一机杼，造物主与被颂扬的创造物亦连成一体。一线连两头，从圣经故事找出根部与花的依存关系。构图宏伟，尺幅甚大，一瞥不足以尽收眼底。而且不能像看书，一字字一行行看。这里一些面孔，白得像圣体饼，

发出一种内在的光来；那里是神赐给人类的食物，散放在神坛的布毯上，我们一边看，一边印证自己的神学知识，像各段开头的花体字点缀着书的原野。在这神圣的场地，从各个角落都能听到同时在进行的谈话，圣诞的佳音越来越分明。我们看到西面[1]抱着孩子；目光朝上，看到坐在圣父右边的圣子（即圣言），他用被钉子凿穿的手拿着冠冕；继而下降到狮子群里，意指留胡子的先知中间，他们正大声念着希伯来文。像以赛亚所说，记载这简约圣言的小书，由天使从天上斜降，交给圣母，所以四块画板的三块上，都可以看到圣母虔诚地手捧这本念诵经集，虽则她已背得滚瓜烂熟。于我们也一样，各色词句无非赞叹之语，是在我们心灵中按字母编成。这字母次序，正如巴兰[2]时代的许诺，划为四部分：以色列啊，你的帐幕何其华丽！除非整个曲折的关系网运转起来，除非一切都像风中晃动的蛛网，围绕着我们开始传递开来，我们是不会去注意某个场面的。天使从天上捎来的圣言，圣母又带着上天，加上衣衫的窸窣声。据称，圣母马利亚凡事都记在心里。这本小书的象征意义就在于此（《启示录》也一样），圣母用十指指着拼读这本书。摩西下西奈山，带来两块写满字的石板，但是马利亚，世世代代的人（不只指男人，包括一切

1 据《新约》，耶路撒冷人西面，受圣灵感动，进入圣殿遇耶稣的父母抱着孩子进来。西面马上上前抱过孩子，向他们祝福。
2 巴兰，为《旧约》里的先知。

众生）都称她为真福音，在穷尽这本秘籍的篇章和栏目之后，穷尽她丈夫用一切生灵的名字称呼她的情书之后，升上天国去了。"过来，"他喊道，"我的妻子，我的妹子，我的鸽子，还要给你什么称呼？所有这些名字，都是洛蕾姐祷文中所列举的。把你的脸露出来，你的脸很美丽；让我听到你的声音，你的声音很温柔！从你嘴里，从未听到这句痛苦的话：'*Fuge*，逃吧！'所罗门[1]正是以此词结束其雅歌的。时代变了，这一时刻已经到来。来吧，你会得到加冕！"而她怎么回答呢，无非：我在这儿！她的全部生活，就是为阐明她的美好意愿。"我就在这儿。"她说。而从各个方面，通过宇宙星空，通过宽褶衣裙，紫红色的，纯金色的，蓝丝绒的，都传播着《圣母颂》的无尽音波。

1 《旧约》中有《雅歌》一章："所罗门的歌，是歌中的雅歌。"

致阿瑟·奥涅格 [1]

一

弄音乐，有一种方法，我想就是把音乐当作精神游戏。通过音响，直接感受现实；此处所谓的现实，是通过快慢、远近、高低、断续、正侧、轻重、繁简等"度"的关系，凭心智去领悟。这就需要我们加以演绎，借时间造空间，借无形造有形。在音点和音线之间，建立关联，加以比较。不仅仅是音型，还有音程，以诸多音色为其特色。这种种都在某一意识中进行，创作出整体和谐的曲子。用我们的才智，强迫听众接受一种韵律，一种节奏。要的是听众能全身心投入音乐演奏。他们只需期待与专注。期待终曲到来，这终曲由旋律线引导，经过众多曲折，姗姗来迟；专注于汩汩而来的音响，侧面的，隐藏

1　阿瑟·奥涅格（Arthur Honegger, 1892—1955），瑞士作曲家，出生于法国勒阿弗尔。曾根据克洛岱尔的原诗，写有《贞德上火刑台》与《死之舞》两部交响诗。

的，以调整节律。一条流程画出来了，一个音乐形象提示出来了，一片空地圈出来了，余下的，只需顺沿下去，通过重复而加强，而证实，而丰富，而臻于空间的充盈。为了维系这音响的幻境，这种从某方面说是直接而智性的整体关系，还需借助概念来说明。

这种完全建立在数、位和关联上的音乐观，给人的精神以一种纯粹智的满足。德国许多音乐会，曾在这方面取得成功。我想到巴赫的《赋格的艺术》，甚至贝多芬晚年的某些作品，如《大赋格曲》。我不怀疑，所有作曲家从音乐艺术的背景立论，对赋格这种形式都或多或少抱有好感。当然，有分与合。

这种音程，齐整而协调的行进，总之，就说舞曲吧，构思中的或写出来的舞曲，除宗教与戏剧不谈，是18、19世纪全部音乐演进的领地。不用说，小步舞曲、进行曲、萨拉班德舞曲、恰空舞曲等名称，一再重上古典音乐的曲谱。音乐是一种强制或一种劝诱，在不受时空制约的领域内，人用节拍来表现其动作和表情的可能方式。所以，我承认，我对约克·达尔克洛兹的说法，抱有极大的好感。从前，我在埃勒豪看过一场格鲁克的《奥尔菲斯》，演出悉照格鲁克的成法，觉得臻于美的境界。当一所真正的培养演员的学校——迄今未曾有——得以创立，约克·达尔克洛兹的学说就能起到根本性的作用。作为演员，一举手一投足，不应偏离内心的某种节奏。

不言而喻，每种艺术，其所以存在，主要为满足人的精神需要。艺术，尤其是音乐，要给人，或说得更恰当些，给道德的、智慧的、肉体的人，整个的人，以音、以形。音乐如同诗歌，以声气为其表现形态。但是，当诗人在口腔作坊里，制造和调整来自头脑的字句，作曲家则把注意力集中在激情导引出来的乐音，倾听发自心胸深处的歌。他向自己以外的人诉说。叙述他的灵魂，他的愿望，他的憾事，他的遭遇，他的所见所不见，所有这一切，是多么美好，多么悲伤，多么温馨，或惨痛，或可怕，或相反，很有趣，不用再思量。而所有这一切，通过某种做法，使音流发生变调，不管是用我们喉管的簧片还是管风琴的簧片，不管是手指和弓在弦线上移动还是肺部连接某个吹管，不管它嘹亮还是哀伤。感情在心魂推动下，或涨满胸间，或松弛下来，沿着音阶一级级上升，尖厉到凌空飞扬，或重浊而降至地窖，低声咕咕，高声吼吼，或伤人，或抚慰，或沉思；转瞬即逝，但不绝如缕，凌驾于时间之上，自听自娱，自得其乐，而感情本身正是造成这种境界之源。由于声响，连无声对我们都变得可感知，有用处了。普绪喀[1]脱去语言的外衣，免得处处勾起麻烦，而且没有一堵墙能为她提供更多的遮蔽。神灵启示我这句任情适性的乐句，那是任何力量都剥夺不去的，无论是命运，

[1] 据希腊神话，普绪喀是以少女形象出现的人类灵魂的化身。

是不幸，是别人枉然的恳求，还是自己灵魂的奥秘。这乐句把晨星吕西菲唤醒，把睁大眼看的阿尔古斯催眠睡去。一个旋律，从头至尾，通过对自身成功的挖掘，总前后相续又同时共奏，以一种不可言喻的清晰和得心应手的把握，送到我的耳边。这就是主题。为我所有，由我做主，归我使用。掌握了这关键，对一颗聚精会神的灵魂，只消一个音符就可叩开心扉。对我而言，又有多少门，需要去叩开！

在傍晚逐渐浓重的暗影里，看到老年贝多芬坐在钢琴前，心里想试弹点什么。闭着眼睛，伸长耳朵，用手指按下一个音。他毋需用凡俗的耳朵，听琴槌敲金属弦，从共鸣箱传出神谕般的巨响。上帝赋予他的灵魂以双重听觉，除了圣宠，不闻余事。但手指节重重按在象牙键上，他期待的回应，只是键盘内所蕴音量的一点渺不足道的传送。另一个音已在那儿，正酝酿中，发出声来，悲苦之极，也甘美之极，用什么……回答我？不是别的，还是同样的音，只是变成升调而已。

主题，刚才已看到，光靠自身并不充足，但是音符，一弹出来，就已非常精纯，在可感知的瞬间里，是浩浩声波里的一滴水，其存在本身，就包含一种可能的和弦，一种询问，一种召唤，召唤关联、意义、评说和辩驳。有些音乐家，我想到的是德彪西，他们的曲子，不注意连续，不注意线条，不注意平面，全由暗示、谐谑、隐喻组成。

与其说是一首歌，不如说是一片协奏音，堆砌出一份多彩多姿，一个可感可知的整体。就像有些绘画一样，某种粉红、橘黄或纯白，在扰扰攘攘的翠绿、紫红、古铜色中，突然显得很扎眼，像在人工合成的色彩中点了一把火一样。举例来说，就像单簧管翁声翁气的吹奏，或指甲在铙钹上轻轻划过。

得在此打住，免得越说越远。这片音响世界，引动我去探索。俄罗斯音乐也如此，但我不想说开头。

事实上，音乐深邃的召唤力，或说由音节组成的音乐语言的召唤力，入人之深，远远超过我们感受的皮毛。称音乐家为作曲家，不是毫无道理的。话语会在周围引起回应。歌剧演员所面对的，是对话。但比话剧优越之处，是为了让对方开口，自己不必缄默。他可以既唱又听。我坐在自己位置上，坐在这把座椅上，在听一首歌的同时，又听到几位辩才的表白和观感，争吵和赞同，商讨和评论，相互交叉或混杂一起。新加进来的角色，在他面前，并没有一片自由的空地，一场必赢的胜仗，也恰恰在这个位置，置亚里士多德非驳倒对方不可的主张于不顾，论辩者如果坚持不动摇，通过辩论，会变得更了然更充实。没有哪位女歌唱家在成名的道路上，能少得了吉他之类乐器在下面为她烘托、鼓励，作友好的反馈。但突然冒出来拦路的对手，是谁呢？这个不速之客，这个缠人的冒失鬼，难道非得把他打发掉不可？这个陌生人，我有必要赔着小

心，去逐渐认识，识破，压服？这是不羁之徒的蛮横之处。相反，从各处冒出来的意想不到的助手，这些竞争对手，把我的宣告以响十倍的回声送了回来，把我席卷而去的波涛，不是正需要凭我的才识和热诚去操纵吗？这魔道是谁？由于恐惧慢慢把他描摹成形，难道得把我的位置留给他？或者设想，所有这一切都当不得真，所剩下的便是这番醉意，这番狂喜！"我，自然之光中的金色火星，有我的生活！我绷紧琴弦，跳跳蹦蹦，跳起舞来！"但大自然本身，大自然之存在，并非为吞没我！我才是主宰！是我使大自然从死气沉沉中升腾起来，我知道始末根由，我把大自然的假象简单称为"一件外衣"。大自然是何物，得由我来解释！大自然只是我的听众！是听命于我的一堆材料！要由我来巡礼！是我，在一片混乱中，大声喊出天主的名字！我就是雷霆，我就是咕咕叫的鸽子！我左手一拨，宇宙转动，右手举起号令一切的琴弓，万物欣欣以适时！我以智慧之光，照亮大自然这座神殿！我这巨人，双臂有力一挥，把黑暗驱走！我是太阳，升起在大海上！这里讲的，不仅仅是有形的大海，还有一直到天边与月亮相接的海水。但我也是升起在芸芸众生之上的太阳！我翘足而待四部和声大合唱达到高潮，在急速经过音群之后突然爆发，像女人练声时那样尖声嘶喊。

绘画拦住太阳的光彩。建筑凝固住的是比例，雕塑凝固住的是姿态。诗歌运用历久弥新的材料：读者在欣赏剧

情、颂诗、叙述、舞台场面的时候，欣赏诉诸读者理性与感受的推理体系的时候，流质多变的诗歌，强加给读者一种坚如磐石般的判断。但音乐把我们裹挟而去。不管愿意不愿意！你别想能安安生生坐在位子上。音乐攥着我们的手，与她打成一片。但是，为何要讲起那只在我们手中发烫而震颤的手，讲起上天入地雷霆万钧的感染力？这是音乐的精灵，像一股不可抵挡的风，控制我们的精神，带我们远扬！劫持或诱拐，怎么看待，在于我们是否首肯，是犹犹豫豫，还是洞察入微，在于我们的情绪是愉快，还是惶恐，是我们自己心情的投射。出于提供这个和弦的必要，充实这句乐句的必要，我们乘上节奏的翅膀，攥住这颗狂热灵魂的鬃毛，现在好像脱离了肉体，为目标吸引了过去：上下翻飞，令人渴慕，自由自在，无拘无束，忽快忽慢，有时甚至中止，除了耳朵，除了时间感觉，别无依托，探索天高地厚整个空间。这可比之火车的奔突，动力的推进，没有必要时常停下来喘一口气，打断诗意的进程。《圣经》告诉我们："主在度量衡方面，一切都已创造出来。"重量，如我们所知，是飞的要素：可由音符记下的某种意识状态。再说数量，就是对体统的喜好与执着，就是附丽于一种秩序、一种因由、一种公道、一种意志、一种倾向，就是我们居留在一个美丽的数字之内，逃脱时间之劫，仅此一点，就可做无穷的探究。最后是度，这不光是直观把握，这就是我们自己的气质，这就是律动！这

是我们按心跳的次数，来计算速度，打上"一"！在静默和短音之后用力一拍！这是我们在进行认真比较之后所找到的最好方式中前进，不顾空间的混乱与嘈杂，在与生活做无法抗拒的携手合作中前进！而生活，对寻求生存的万物，必得进行搏斗不可！

亲爱的阿瑟·奥涅格，对自由和飞扬的这一召唤，对周围世界充满交响的聆听，正是你以你的长才嬉戏于斯的领域，是我愿追随你的领域，是我引导你的领域，有时，我还为此感到骄傲。这就像在尚蒂伊跑马场，有几步步子跨大了一点，放马的男孩有时随纯种马跑一阵，用手摸摸马的颈项。这里不再是卖马票的胖手胼足为混口饭吃！这是天马轰隆一下展开双翅，离地起飞，我用手搭在眼睛前，用识者的目光追踪它驰骋蓝天的雄姿！

<div style="text-align:right">

1942 年 12 月 10 日

于布兰克

</div>

<div style="text-align:center">

二

</div>

亲爱的阿瑟·奥涅格，说来多么有趣，万钧雷霆可为人所拥有！万钧雷霆，骄傲地宣布吧，而且不折不扣！不仅仅是万钧雷霆，还有汪洋大海，浩浩长风，茫茫森林，整个大自然，我们只要知趣，闭上眼睛，整个大自然就为

我们所拥有！再说眼睛，为什么要闭上呢，眼睛跟其他器官一样，要为我们所用，就该睁得大大的，不是可以看得更清，听得更明？为什么不说，理解得更深呢？我认识一位夫人，为了猜到客厅另一头密谈双方的情感，便模仿他们的面部表情。哎！恰恰是艺术，大自然借艺术以存在，借艺术以延续，天地间至高无上的导演在其教义中，曾赋予艺术以这一职责。这艺术，音乐家说，不是别的，就是我这一门！我只需叩问自己的心府，就能找到肇造阿尔卑斯山、推进山谷水利工程的动机。我将身体重心在左右脚换来换去的时候，突然窥破了大海冲击两岸海滩的秘密。从开天辟地到混乱至今，我引入了神圣的节拍，狂歌乱舞也无法打破我的神施鬼设，也无法逃脱我硬性规定的节律。我扬起魔棒，绿草就出芽，午夜的月影就揉碎在太平洋的波涛上，前生有缘的情人走近幽暗的楼梯，太阳不仅用点点金光装点一排排的菩提树，也照临千百只叽叽喳喳的鸟雀，像往事的回忆一下子翻腾开来。区区一个标题，为何如此殚精竭虑？纯音乐的速度，全凭我调度，速度创造时间，时间也能创造空间。关键全在我的掌握之中，凭我的手，就能发动一切！灵魂为了皈依万能之主，还在观望游移，依违莫决，为什么要打断灵魂这怡然自得的遐想？我左手压下去，噼噼啪啪的掌声就响起来，右手一抬，喝彩声四起，把预期的效果全归拢了来。

好呀！再向你透露一个秘密！没有一个最后音符形成

的嘹亮，没有一行从我手下出现的乐句，不会引起一声回响，一个答复，一场讨论，甚至一场论战。天呀！这是多么了不起的发现！我能触及人的灵魂！不着一字，不用描述，我凭实存实体，就能进行交流，引起外界不可抵御的影响！从认同中获得生命，在时间之流里，我变成了某种反响，某种问题。感情汹涌之际，也会贪多务得。我学会像使用乐器一样使用我自己，当然这乐器有跟我一样的音强和转调。我用我在外界引起的广泛反响，对我的灵魂进行愉快的评判。耳朵自始至终注意音是否准，我也能唱出歌来！内容为阐述自身存在的理由，通过各种方式来控制速度和强度，我好不快意，找到了和谐，又得而复失，且赶且追！和谐倘不可得，与之较量的对立也不可少。某一题材，摆到我艺术面前，凌于我艺术之上，职责所在，唤起自身里灵犀一点，迎刃而解。

亲爱的朋友，对人的声腔，我们肯定不会说三道四；大自然赋予人声几个八度音程，就该尽最大可能加以利用。然而，我们的心，比喉咙和目光更深邃；我们内心的弓手正把有声的标枪射向无形的星星，而喉咙和目光更抢在前面。交响乐队从左右两侧发出巨响，我无须凭借，就能撷取缭绕在周围的神奇音讯！我奉献的，不仅仅是我自己的呐喊，而且是泰坦巨人的声音，是造物主的天籁，我用潜语言写下来，解说造物主的意图！为此目的，手指在象牙琴键、在黑白键盘上东奔西突，甚至闪电般的一按

一放，都远远不够，这只是地狱之河里的癫蛤蟆对着天仙妙姿呱啦呱啦鼓噪而已！务使条条绷紧的弦线，在弹拨之际，发出有力度的音响。人的一口气，其实就是嘴皮子底下像蒲公英梗的那根普通管子里嘘出来的，你信吗？加上舌与唇，在我交托你的长笛上来回移动！人的面孔，就近取譬，就像弯曲的猎号，会发声的面具，类乎铜管木管乐器！为了触及你个性之隐秘，为了作用于你感受之细微，从轻轻吹一口气，到痛快而痛苦的针刺，到切个刀口，到摇散全身骨架，我会无所不用其极！

所有这一切——亲爱的朋友，我多艳羡你——俱在你运筹之中；所有这一切，唯求你天才英发而流光溢彩！而我，此刻枯坐在一大堆富有表现力的乐器之间，只求你递我一个定音鼓的大木槌，让我用不熟练的手，怯怯地敲几下，向宇宙中禀具神谕的天体，叩问一下深邃的静默！

1945 年 3 月 27 日

于巴黎

法国十二三世纪大教堂的彩窗[1]

以前学校里流行一句话，以权威的口气宣称：自然界中没有跳跃式的发展。后来，一些学者擦亮眼睛，发觉事实恰恰相反。我的意思是，艺术史也像自然史一样，缓进之后，跟着是一个突变。于是乎一下子，出现某种新东西，使渐进论者大为难堪。彩色镶嵌玻璃窗，即是一例。彩窗出现在伟大的 12 世纪，即十字军东征的那个世纪。只要我们对那个年代不觉得别扭，就不能不看到，那些明亮的窗子，是对拜占庭镶嵌画一种天才的移植，凭我们的了解，还是突发的移植。有几篇措辞含糊的文字，提到亚达尔培翁和圣雷杰等人名，似乎指纪元一千年前已有过这类尝试。11 世纪中叶，奥格斯堡好像有点什么。但在武功之歌的时代，围绕我们新造的大教堂，在同一时期，而且遍及全国，像是为了给这些新教堂披上约瑟那种绚丽的长袍，光彩明亮的天堂一下子就出现了，而且制作方面立即臻于完美。照古代编年史家的说法，是为教堂披上了一袭

1　本文略有删节。编注。

白色长袍。说得不错。但是，在宗教的黎明之上，有祭披和法衣。在石头之上，有金子和高超的精神！总之，这是地下墓窟的终结，是束缚与屈辱、酷虐与野蛮的终结。在灿烂的阳光下，大胆歌唱的时刻已到。……

彩色玻璃窗的基本意思是：

基督教教堂，正像古代庙宇一样，先有做弥撒祭的祭坛，那是略高的平台，要走十五级（《诗篇》中有十五篇登阶诗，称《升陛咏》）台阶才能上去。之后是门，正门侧门，前有门廊，像是建筑物的阴影，信众由门廊入内。长长一列圆柱，伴随着或计算着信众的行进；唱诗堂周围，营造出一种庄严的气氛。平台和宣讲福音和教理的讲经台下面，是耳堂，耳堂通向前庭或仓库。钟声洪亮的塔楼，以其淡影和黄钟荫庇全城，宣告上帝的到来。建筑的规模，要相当高以便祈祷，相当宽以纳博爱，相当长以拓展视野。那么，把光一直引入约柜的窗子，怎么会没有一种精神意义呢？这窗洞是天主亲自要挪亚开在他 *in culito*（住处）的上方。《雅歌》中的情妹说，使她动心的良人从门孔里张望，从缝隙里窥探。因此教会想借透明的水晶，以确定非物质的界限，从外面取光，得两种不同质的迹象：灵魂的深自默想和周围的直接光照。先知所描述的万能之主脚下的玻璃海，这蓝宝石的神秘色彩，在这里完全浮现了出来。水与灵魂得以结合在一起，而从前只结合于洗礼盆之上。天主让我们与洪水同在。《诗篇》中说，我

们和基督一起埋在平和的深渊，我们静居在这美妙的流质中，呼吸着这神秘。《诗篇》写道：你已将我的哀哭变为跳舞，将我的麻衣脱去，给我披上喜乐。

创造的本能，处处都一样，不论是蛹里的幼虫，母亲怀里的婴儿，还是如有神助的艺术家。不是制造，而是创造，只有在惕厉的睡眠状态，盲目的明察状态，在内心需要的驱动下才能进行创造。这样，当古老的长方形教堂墙面外扩的时候，那些陌生人明白，在一种新的氛围下，他们有办法找到一种紧迫的需要，那就是在天主与我们之间划出一个共同的领域，维持一个共同的疆界。灵魂只有感到心安与神泰，才能退省与默思。先知说，希望躲过了风暴，走出酷热和恶劣气候，才有荫庇。穴处而居，在我们最基本的住地，怎么接受阳光？第一个想法，是遵照给挪亚的建议，从顶处取光。如果下界的灵魂感到被石头压得太重，箍得太紧，那么第二个想法，便是在灵魂和外界之间加一道屏障，某种与童贞女的面纱相仿的东西，那面纱不是至今还保存在沙特尔大教堂？要加屏障，还有什么比玻璃更合适的？既然透明，何不把照亮和颂扬庄严的队列，以及以人的光辉取代周围金饰的事，交给拦进来的光线去办？由神职人员组成的庄严列，他们在拜占庭和拉文纳的长方形教堂，起到加强柱列效果的作用。至于开在上面的高窗，还有什么比把列王、先知和使徒的像嵌在现成的框子里更自然的？他世界那些圣者、巨人，我们都得

仰望，如果放得很低，与我们齐肩高，看起来反而会觉得不得体。对于把信徒和香客领到这里来的善良百姓，还有什么比把各种有趣的道德故事附托在上头更自然的？基督教史诗里所有故事和宗教传奇，其真实性大大超过了假想成分，证明取名"圣徒金传"实有道理，后人把这些故事高悬在阳光里，以色彩写在人人得见的大篇幅上，像古埃及的壁画，那里就有向导，手执小棒，把惊讶和谦卑的朝圣者群从一幅画引向另一幅画。

《三十号彩窗：教皇圣西尔维斯特生平》。上面，是诸泥瓦匠施主。这里，是西律尤斯接见幼年的西尔维斯特；那里是西律尤斯接见蒂莫泰——蒂莫泰身首分家，意思是脑袋给人砍去。圣西尔维斯特出庭，塔奎尼乌斯，身穿绿衣服者，把他投入监牢。塔奎尼乌斯被鱼骨鲠死。此处，看不分明，但没关系。两人谈话。两条狗，是两条狗。医生嘱君士坦丁洗童血浴，三千孩童已捉来。君士坦丁动了恻隐之心，把孩童交还各母亲。君士坦丁大帝高坐堂皇。犹太巫师施法，对公牛耳朵讲数语把牛击毙，圣西尔维斯特使公牛复活：这一奇迹使海伦娜和在场诸人改信宗教，等等。所有这一切，对普通大众，无异于面包和酒。这一切都深深刻在人的想象里，是用火的线条讲述的故事。前人曾耗去无数夜晚在茅屋里传述这些色彩鲜明、多彩多姿的故事。这宗灿烂的遗产，后来通过走乡串村的小贩的年

历和埃比那民间故事集[1]，才默默无闻地收集起来。

这就是我们先人利用光线已经做的。他们制作彩窗，以彩窗唤起同情。而我们，现在只会利用照相来做了。

今天，作为无所事事的，比中世纪乡下佬还差劲的漫游者，我们对这些五光十色的宝藏既读不出，也看不懂，像无知无识的小民那样接受下来，胆小与顽抗，诧异与不满，兼而有之，那是玻璃窗倾注而下的宝藏，还溅起一片紫光，一片奇迹。幸亏在这些天真的，对我们已难以捉摸的古代故事下面，活动着一个磷光闪闪的世界，像一部潜藏的《圣经》要求得到表现。我想起这个说来有点荒谬的例子，从前我们的哲学教师翻来覆去，讲得我们都听烦了。他们称，偶然足以解释一切；而把二十六个字母搅够之后，首先映入我们眼帘的，不像一般人以为的是学究的愚蠢，而是《伊利亚特》本身！因为，在大教堂的神秘之中，纵横捭阖，翻上腾下，炮制出一首诗，诗不言语，但能平静智慧，满足心灵。一切都挤眉弄眼，咕咕呱呱，陷于先期的扰扰攘攘。有一套字汇在孕育中，日趋精确，拒绝任何诠释。《诗篇》说，无言无语，也无声音可听。或许我会了解得更好，如果天主为完善我的耳朵，使用这燃烧的火炭以纯洁以赛亚的嘴唇，而这火炭燃烧的形象在我周围，如

1　才俊之士则嗤之以鼻，但这并不妨碍四个世纪以来大人拿无聊的传闻来哄小孩，如希腊演说家德摩斯梯尼口含石子练辩才，以及暴君特尼与核桃壳的故事等。蒙田讲来，滔滔不绝。原注。

同星星一般，闪耀为光彩夺目的红宝石。然而，唉！我更愿把自己比作演奏手摇弦琴的毛驴，诸位可以在大教堂的壁画上看到，大教堂并不缺少共鸣设施，使用这些共鸣设施，嘴巴由于好脾气而大开，以便更好玩味自己的驴叫，得到乡野巨钟低音应和的驴叫。请特别注意钟楼角上那位天使，他在那里已站了几个世纪了；由于日晷仪，由于庄严的时刻，通常把他称为正午天使。对于准备跨过神圣门槛的忠实信徒，天使向他们展示，或者说讲解这庄严的时刻。这种斜照在方位角上，就是阳光直射入建筑物内部，而圈子本身，随着阳光一步步从东转到西而慢慢画出来；这就是调色板的功能。只有在此时，我才懂得了一点！我曾在几个宝贵的时刻进入这神殿，据《创世记》说是了不起的，这就是伯特利，这就是可以容人入住的天主之家，这说不尽的繁华围绕着我，这斑斑驳驳的全部空间，这在大白天如同在星空下静静的活动，这是圣宠，这是天主对人的语言，天主为了让人听到，认为除了用他的化身——光，再也没有更合适的东西了。大卫的竖琴，取大风琴的形式，挂在侧墙上。天主倒并不需要，这乐器只闹得我们头昏脑涨，在键盘和音管（像中间空的光线）的作用下，只把干瘪而正确的旋律演绎得可怜兮兮，这些音符和音调既经久不散，又陡然高扬，转变成一种消歇与重振的言语，像一颗被遗忘的星，重新寻找之下，发现原来就在那儿！

亚当之子跪在教堂前，脸转向他的主人；他精神的眼睛

里，有天主，转向神，如神在。但他脑袋两侧的耳朵，感觉到有一群人在。他面对面崇敬不可言说的唯一神，但是，此处的天主，是军伍的天主，女人之子在天主面前，知道他在沙漠里不是孤独一人，他连接于活着的人群，连接于智力与体力的全体，连接于不是从外部边疆而是从内部关系取得其形状的无穷体。由此，周围的一切，得到表达，这玻璃屏障，这由研碎的颜料和无数光点构成的热诚忏悔，其价值，不是一篇叙述，而是一首同声的赞歌，一种持久的爆发。在地上只是色素，在空中则以透明的方式得到颂扬。

孤寂如鸣，乐声如寂，十字架约翰说。

但是不，这是另一回事！音乐，靠和弦支撑和丰富的音乐，组成一个乐句，一个旋律，一个组曲。音乐是延续的。但在这里，一切都是同时共存，一切都同时迸发，同时并进，一切都协调，无所谓始无所谓终。至于在大地上，颜色是由东西被阳光光顾产生的，矿物、植物、生物，在我们注视下是一种外在形态，于是看到纯粹的颜色，脱离对象的颜色，就像感情脱离我们器官而起飞。我们周围这些彩色玻璃片，是有感觉的物质，是能感受到智慧之光的抽象物质，是独立于实体之外奇迹般的偶然。我们被感觉所包围，一种多么细腻、多么变幻、多么微妙的感觉！与阳光争夺对黑暗的名分，这是取得一种色调——这红色、这蓝色、这绿色——的代价！在春秋季，树林跟正在成熟或枯黄的树叶构成无穷的变化——放射，反光或

滤光和反光的反光，现已固定和悬挂在我们周围，没有窗口不挂帘幔的，不是紫红，也不是暗灰，这凄凉的水像绿色的雾，缀有无数猩红的斑点。这就是失而复得的天堂。我们被潜在的喁语，发亮的黑暗，无数的忠告，所包围，所渗透。或左或右，我们意识到天堂的存在。

因为这个并未休息！它活着，它活蹦乱跳，它睡眠，它耀眼，它点着燃烧，电光一闪或熊熊大火，红宝石、绿宝石和深蓝钻，把它刺透，像肺部的血吸入氧气后而富有生机，释放精华和灵魂，因燃烧而见证固有道德。所有这些放在一起的颜色，所有这些不同的点，所有这一切并不是不动的，一切都在燃烧和歌唱，由于其变化多端而发出神奇的千啭百鸣！但这并不是全部！太阳刚才在右边，现在是傍晚，太阳到了左边，更低了，现在上升而光线反而下降；南方的花，黯然失色，而北方的狮子开始吼叫，冒出火焰，紫红接替青紫：做弥撒的各个钟点，从唱赞颂到做晚祷，都这么前后相接！蓝色圣母像有一圈勿忘草的光晕，按在通称为"美丽的彩窗"之上，我默视了足足一个小时。在所有时间中的这个时间，即复活节第二天早晨的十点，这辉煌而纯洁的叫声，这像净水一般的清新，这像洗涤过的意识般的外在的欢乐，这自来自去的云团，所有这一切立刻传译了出来，所有这些像一张慢慢有生气慢慢笑起来，之后又变得严肃的脸。看，重新又见这圣洁的笑，在跪着的天使间准备再粲然一笑！这样，烟在燔祭

之后仍在缭绕，所以老人的灵魂不像年轻人的灵魂那么灼热，而纯情的允诺，在净化的心灵里，接替悠长的热诚。

　　但是，我有印象，这神秘树叶的不稳定性，暂且不说白日的不断倾斜和法国天空的不断变化，不仅仅是众色絮叨的效果，不仅仅是色调变化的效果，而且也是张力变化的效果。玻璃对光有抗拒作用，这种抗拒，又跟玻璃所含色素的差异而不同。玻璃把瞬间变成永久。每种颜色具有不同的折射率，借外来的光加以限制和穿透。颜色挡住阳光，迫使阳光加强和持久。装贴墙壁的这些透明板，尤其是下部的那些板，是一种抗拒的协奏。奥依语[1]地区的法国艺术家，感到有必要在这里或那里，用晦涩和低沉，掩盖一下过分的明亮，而把光的智性韵味混合沉思的迟缓和不知道何种悔罪的苦涩。读者可能就会明白我所要说的了，假如他让我搀着手去看沙特尔大教堂半圆后堂七扇大窗中的右面一扇，那一扇，我相信是皮货商捐赠的，而紫罗兰这豪华的色调在天青色和天蓝色旁边，靠柠檬黄的刺目而提调[2]。对于火焰，不仅需要壁炉；当挡住太强的热气，这里和那里，加一道屏幕。从那儿，那些珐琅涂层，那些像有点潮湿的耐火砖，艺术家用以贴在某些门窗上，尤其是底层的门窗上，而把小号刚健的嘹亮留给上面的门窗，把乐队的全奏留给玫瑰形窗子。神秘而才华焕发的文献，夹

————————

1　奥依语是卢瓦尔河以北地区用语。

2　《诗篇》说：我爱你的命令胜于金子，更胜于精金。原注。

了许多简要的星号！蒂尔[1]的紫红色，配上鲜红的宝石搭扣，示巴女王的绸裙，六月的幔斗，闪烁着萤火虫光和近乎叫喊的叹息！基督教的灵魂，就是你的内心世界，就是你的沉默，就是你在上帝面前进行冥想的圣幕，而此时在你窗口升起守卫[2]，一个充满希望、充满生命、充满冲动、充满回忆、充满逆耳良言、充满生而复灭的思想、充满圣者的鼓励和悔恨的阴沉的苍穹，由宽宥、罪孽、愚昧、澄明组成的神圣的织物，和这个在你周围的真理的大发扬！

但是，如果替代被动的暴露于这种混乱的光照之下，哪一位肯认真研究一下这些竖立的花圃，即可看出几乎只有两类图案：这永恒的卫兵（猜想是取材于拜占庭的礼仪）和矜持。我愿说，盾形或圆形，突显于一种装饰性的图案，与纹章很相似，没有什么妨碍我们去想这是所罗门卫士的盾牌，上面画有一幅好像出现在视网膜上的小画。这是耗时的细密画的一种移植。诸位大概记得门廊里的雕像，先知或圣者胸前有圆盘一类的东西，象征性地表示他们的教诲或信念。所以，亚眠大教堂的正门上，"贞洁"托着一只凤凰，"智慧"手拿可食用的块根。说来像是一个小场面集中在凹镜上，好比艺术家把场景粘在一个准备

1　黎巴嫩城市，盛产颜料和玻璃。
2　这是看守他神圣的女囚伊娥的百眼巨人阿耳戈斯。请回想悲剧作家塞内加这段妙文，那是讲朱诺站在底比斯宫殿顶上，看到天空里满是出卖她丈夫的星星。原注。

好的框子里。之后，这一原则得到发展。圆形之外，加上哥特式的大括号装饰，增添几圈，简单的蓓蕾变成了野蔷薇和四叶草，四个相通的小室，类似装饰性的回廊分布在内檐上。悬饰置于彩色大玻璃窗之上，悬饰的想法得到发展，到全盛期——玫瑰窗，才最终出现！玫瑰窗居上，在门楣上，还有一只孔雀开屏，一片火红！首先是罗曼式玫瑰窗，还有点滞重，玻璃只起到把石洞堵住的作用。之后，玻璃才成为主要材料：移植燃烧的荆棘形状。亚眠大教堂那些长花瓣或仙人掌，连接在大胆的曲线上。巴黎圣母大教堂的双日图，最纯正也最优美。卡尔卡松的圣纳泽尔大教堂，玫瑰窗不是多个，只表现为三层花冠，外加射出去的直线。但下面如果没有明亮的带状缘饰，这玫瑰窗就显得不完整。这带状缘饰，既是衬托又是支撑，就像《诗篇》第四十五章讲到神秘的新妇衣服上的缒子，一排足矣，像在巴黎或亚眠，重叠两排，过则成灾！

我们周围的这虹色光环，如《启示录》所说，看上去像宝石。为了给它更大的地盘，为了给玻璃的海（混合着血，或者像先知所说，混合着活的灵魂）更多的场域和出口，古代的方舟，四边翘竖，支以墙垛，不断在加高和扩大。亚眠的主堂，高四十五米；博韦大教堂的唱诗堂，高四十八米，标志着热诚向上，尽最大努力升向光明。"求你使我嘴唇张开，"《诗篇》说，"我的口便传扬赞美你的话。"伟大的建筑就是这样做的，我刚描述了其发展历程。

之后，突然之间，一切都黯淡了！面对异教的攻击，教会以光明来自卫。那时，时机还不成熟，能以光为戏，分光，着色，加上欢愉的情调。那时，就是自然光泻入狭窄的祭坛，围绕明确的教义，由护教派加以阐明，雄辩派加以诠释！基本之点，是让目光清明，把信仰置于光天化日之下，把目光调整到祭献上，把祈祷依着于圣事上。于是，在巴洛克教堂，装潢的重点，就放在主教座、告解座和华盖下的祭台。教堂不再像在中世纪时是城邦的升华，而成救赎的特别场所，灵魂的托庇处。

进到近代，进到政教协议之后，资产阶级时代的教堂，被怀疑和禁令所凝固，所紧缩，装饰上油光水滑的透明材质，对一群为礼节和习俗吓呆的百姓，不啻是贞洁的饮料和贫困的面包！

幸亏彩窗同建筑一样，产生一种反抗，或者说一种革命，虽则还嫌粗俗和笨拙，但给人以希望。最可奇怪的信号，是勒兰西这个教堂[1]，虽是一个未完成的雏形，却富有启迪意义。一个天才的建筑师，从他止步的博韦，重新出发，借分开的墙体，让灵魂向光明飞升，想到把玻璃体做礼拜堂的外壳。总的说来，这才是圣堂的构思。此处，整体建筑的框架施工手段比较贫乏，多少带点凑合。这倒使人想起未来种种改进的可能，以今日所掌握的技术手段，

[1] 勒兰西，位于巴黎东北的小镇。其圣母教堂于1922—1923年，由建筑师佩雷造型，彩窗由画家莫里斯·德尼设计，为现代艺术史上的名作。

开始重估玻璃的使用价值。

首先,我希望现代艺术家,不要去模仿中世纪。如果觉得有什么教训要吸取,那最好在材料上,就是说直接画在玻璃上,而不要照底图描上去落个平淡无奇。不论是建筑、雕塑,还是其他技艺,没有比构思者与制作者分开对艺术更有害的了。因为不亲自摆弄材料,就会失掉突发的奇想,失掉表现的自如,失掉灵感的源泉。绘画颜色和透明颜色,作底图的规则和制彩窗的规则,两者之间,不仅不同,而且几乎对立。

但是不管怎样,创新,是20世纪的收获,要我们去准备,去实施。中世纪要说的并没全说出来,还差得远呢。为信徒的修养叙说可读的故事,对12世纪伟大的雕刻家并不陌生,十五六世纪的艺术家加重教诲这一特点,也无可厚非。但19世纪的玻璃匠糟糕透顶,该罚,那是为别的罪过,不是为这一桩。这不仅仅是为完成装饰性的壁毯,在今天也跟往昔一样,而是为天主的荣耀,为灵魂的得救而工作。玻璃没有理由不利用,那是在勇气与欢乐中完成光明的诗篇,教化的诗篇。首先,可以自问一下,对建筑物的玻璃装饰,是不是无法加以完善,求得某种和谐统一。大教堂的窗子,我们了解,都在原计划原色彩之外,事先就做好的,只有圣礼拜堂是例外。那么,能否设想一下,某教堂的玻璃墙,上面的图像和色彩,作前后连贯的通盘考虑,集中于阐发某一思想或主题?这里想到一

个河的主题,河在圣书里占很重要地位。艺术家可以在半圆后堂的上方,用光带表现圣城耶路撒冷,先知以西结已作过描述,下面是一个三开口的偌大盛水盘,像排水管似把水泄走。三股水流,一股下落时,被祭台上的彩虹幻化成亮晶晶的水汽,另两股分散在内壁,流成两股河,一切创造都要去那里汲取灵感:《启示录》(第二十二章第二节)讲到河岸边的岁月被划分为十二个月,每个月都结果子,每种树叶都有治病的效用。这两股水流在大门上汇成蒸气喷射状,氤氲暧曃,见出圣灵感孕的形象;这形象在未有世界之前,成为永恒的榜样和见证。为什么不创作这样一些绘画,把历史和教义、两个世界和三个教会紧密结合起来?为什么不利用大自然所提供的题材,如树木、浓荫、大海、动物、冰山和热带?所有这一切,含有一种精神性的解释。为了众生的利益,为什么不去翻翻今日印刷科学为我们提供的多种美妙的画册?为了颂扬圣者,为什么只平板地表现事件,而不借助象征,像艺术迄今为止一直这样做的?美妙的计划,为天才而展呈。关键是要大胆,要开始行动,要相信天主。

1937 年 4 月

于巴黎

斯特拉斯堡大教堂

阿尔萨斯之上铺一块桌布，那算不上是冬天的桌布——再说，那原本也不是一块桌布！不如说，是一块幕布，一幅帷幔，由一只毫不含糊的手拉开，露出田野，以示已经告终，当真完结了，不必穿着苦衣，裹着尸布，清心寡欲苦修六个月，才能迎得另一年的到来。要么，说这是条被子，是条鸭绒被，人蜷缩在里面，靠体温取暖——钻在被窝里，还是好福气，因为外面是光秃秃的一片，成了乌鸦的节日！要是碰巧一天的中午，有一线阳光，那是告诉我们，在零散的居民点上，除了这种肉眼可见的虚无般白茫茫的一片，真的，什么也没有了。在孚日山脉万家灯火之上，在这条长长的产粮地带之上，在阿尔萨斯之上，耸立着像大红蜡烛般的斯特拉斯堡大教堂。比喻贴切，从圣奥迪尔[1]到霍华尔特的路上，我的天！正巧赶上一场可怕的暴风雪，好像在北方的和面缸里大翻腾：这不错嘛！我没异议！我喜欢这类健康的狂风暴雨，把我们的沼

1　阿尔萨斯的修道院，建造在圣奥迪尔山上。

泽地冲刷一清！这像从前蛮婚时期的插曲，那个快活的小伙子，喝得醉醺醺的，揪着女友黄发辫梢，拖着上楼，鞋底踢蹬，以示友好……天空，刚才还没什么，顷刻之间，充塞着无数怒气冲冲的小天使，盘旋飞舞，迅疾万分，用他们的尖嘴来啄我们。上天已降下其片片晶魂，照《诗篇》所说，是要表现这股圣灵的大气，刮起先知预言过的面粉风暴。但这里，并非冬天又来，只是想表明，冬天尚未结束，还有尖利咬人的牙口！而明天，会有好太阳，照映在马恩—莱茵运河里，晴空一碧，像是春天，所有冰柱，枝头上棉絮团在消融，现在是真正的雪，从阿尔萨斯这端到那端，普天下是一块桌布，灿烂光辉，我要说，是玫色的、白色的和绿色的，第一只鹤，站在车轮上思考，立足于一条腿，就像这座大教堂！

不错，大教堂只一条腿，足矣；不安两条，做得好。目标只一个，二对一，就太多了。先知说，神把我安在这里，像一支精良的箭。箭已射出，还在猎猎抖动！而我，在下面，像在博物馆看到的这石刻小建筑师，他跪倒在自己的作品前，大概为使作品显得更高大，从地基往顶端看，后仰着头！箭已射出，是他射的！那上面，在十字架之上，在顶尖的顶尖，何所见？难道是鹤的一个窝？难道是只苹果，门廊下引诱者手指间拿的同一只苹果，我们等一下要讲到的？难道是朝拜初生耶稣的三博士装满没药和吗哪的圣盒，珍贵的圣盒？或高出在黑森林之上？教会的

智慧，你在上天的册页上书写了什么？一念之起，不如我手挥笔落之神速，我正迫不及待应邀访问那直达雷公的垂直去处。[1]

正是垂直的本分，垂直的天职，才在东方乱蓬蓬的天边竖起这一巨型纺锤，而在其阴影下，勤勉的斯特拉斯堡把河流渠道编来织去，将它手中那把印刷铅字翻来译去。那天，我在冈城，从圣司提及大教堂层层叠叠的墙基看出，那不再是带思想色彩的严峻的神学建筑了。（噢，信仰的堡垒，何等的规模！它是圣灵的框架，神秘借建筑而物化！而在那边，请看，已变成平展展软绵绵的一片，那是大海！还有那蓝灰色带宽边的石板瓦，盖着整座小城！）那里的墙基，石块层层分开，缝隙井然有序，如出自圣安瑟伦之成规[2]。层层相叠，节节上升，两座方形钟楼，左右相对，建筑的正面显得十分平衡匀称。但在更高处，是伸展得长长的尖拱，那是对天空的怀恋。耸立于大堂中央并有石阶可上的主塔，扶撑着这巨舸，把漫射的光采来，以照亮堂内景象。其平面的每个角，斜趋尖塔，升向上空。从远处看，这巨人的都城，这戴博士帽的主教署，这造就教士的修道院，颇为壮观！而且每个方塔，顶

1　"他的角必被高举，大有荣耀。"《诗篇》第一百一十二章第九节。原注。
2　根据传说，应是朗弗朗克，圣安瑟伦在贝克修道院的后任。朗弗朗克系神学家和政治家，任征服者威廉的伴臣和幕友，且为英国创建人之一，人间修道院地基还是他奠定的。而征服者威廉留下的，仅教堂中央一块刻有他姓名头衔的石板，石板底下埋着他的腿骨。原注。

上都有四面可瞭望的望楼，看似一种磨坊装置，以利用海上吹来的大风。像托马斯·阿奎那的文章，把所有尖锐的论点悬诸榜首，回答来自多方面的异议。我没讲那深藏的后部，那三层的半圆后堂，那条长带，即筋节暴突，把由信仰、苦难和感叹搏抟成的强壮躯体绷紧，矗立空中！

这样，在诺曼底的腹地，身着橘红色华丽长袍的副司铎，向他的兄弟，把双脚和权杖置于莱茵河中段的红衣主教致意问好。正是这根棍子，这根权杖，这根杠杆，这段握在手里计量用的凝固光线，这条摩西从埃及河泥里拾来的僵蛇，才成为红衣主教造住屋时的营造原则和装饰原则：主干，分枝，*Yardstick*（码尺），脱略围墙的衡量标杆，以便更好累计层叠高度。我也想到大雨的流痕，脚手架的吊绳，挂在树枝和檐槽上的冰柱。正巧，中门上置三角楣，有五六个之多，好像是违反重心定律而指向天空。流苏状的边饰，我们知道《圣经》里曾讲到流苏的神秘含义，那是纤细的延长，好像是衣服的感觉[1]。但就在近旁，在附近的门廊下，这同一根棍棒，变成人格化美德手中的长矛，用以洞穿相应的邪恶；邪恶被美德踩在脚下，只得借横幅吐露自己的恶名。此外，应当承认，这一洞穿，是

[1] 如《申命记》第二十二章第十二节说："你要在所披的外衣上四围作繸子。"福音书责备法利赛人，因为把"衣裳的繸子做长了"。（《马太福音》第二十三章第五节）而《诗篇》第四十五章第十三节讲到"王女在宫里极其荣华，她的衣服是用金线绣的"。原注。

用一种相当传统的方式，笨拙得带点做作。这样一种笨拙的努力，假如圣宠不来帮忙，那么对一直蹲在我们身内的恶劣本能就不该感到惊奇了。

迎接我们的另一行列，排在中央大门的左右两边。就是五个淘气的童女和五个聪明的童男，在夜深人静之际，深谙天主的意图，听到了福音的召唤：瞧，新郎来了，走上去迎接他吧！什么样的新郎？有两个：左边一个和右边一个。第一个，等一下再说，他又老又丑又伤心，一绺头发形状像火焰，耸立在他秃顶的中央，那光秃的头顶像颗发亮的圆石。但另一位，是个年轻教师，相信自己的禀赋，能左右自己的听众。看他多么优雅多么和蔼！他手中举着一个苹果，那姿势既漂亮又自得，像在炫耀苹果有多么诱人，任谁都会去咬一口的。所有太太都会为此掉魂，发觉苹果从她们张开的嘴里滑掉，如同油从倒翻的罐子里流掉一样！只要看看这苹果，尤其是拿苹果给我们看的令人产生好感的演讲人，就可以知道我们只要咬上一口，就能像神一样知道善恶了。两位最热忱的女子抢在前面，苹果她们竟看都不看[1]，就把如今空端着的灯碗奉献给了诱惑者。有位大思想家，我们不是都认识么？他说过，今后可以靠空瓶里的香气过活，此外再也没有更有营养的东西了。我们的诱惑者面前有三个女人，或说同一个女人在三

[1] 这些美丽的妇人就这样跟在弗洛伊德教授后面。原注。

个不同的时刻。第一个女人，对向她炫耀的水果，只报以淫荡的眼风和胸脯的一挺。她借以自荐的方式，就是为了自匿。再看那一位，她把长袍提到下巴上，那长袍代替了树叶带和兽皮袄。最吸引人的，无过于神秘了。但还有什么，比空白更神秘呢？她手中那只熄灭而倒拿的灯碗，无法跟她的心比。但是，偷来的水是甜的，暗吃的饼是好的（《箴言》第九章第十七节）。仅仅在一步之后，像她凝固的影子，站着另一个女人，她孤独，她沉思，空灯碗在她手上显得更重。再走一步，已不是孤独和遭弃，而是悔恨了。她的背，转向惬意的魔术师。人也没见到，神也没见到，这是双重的损失。"油没有了，不如你们自己到油店去买吧。"说来容易，但用什么付账？那位异人可以救她，他的相貌既像圣彼得也像圣约瑟，他站在那里，离门的另一边并不远。但比起关心她，他还有别的事要做。她在左边，他在右边。

他此刻要做的事，是向另五位天国童女（三位看得见，两位在凹壁后看不见，但听得到）宣讲教理，她们出于了解天主意图的深刻本领，每人手捧光明的油灯去迎接太阳。第一位，在右手光亮的火焰和左手卷拢的纸卷之间维持一种平衡。这纸卷，在第二位手中是打开的，可以凑着这盏点亮的灯去读。第三位没必要写什么，她把这盏灯，同时也是一只圣餐杯，跟眼睛一起，举向天空。站在后面的两人，我忘了深究。

但在相对两侧的每一侧，艺术家都各取一题造像，置于朝南的门廊下。一尊像，据人见告，是天主教会，另一尊，犹太教会。但为什么不把这尊看作"信念"，另一尊看作"想象"呢？第一个，果然，她头戴桂冠，手执其夫的权杖，把她塑成石头是塑对了，免得她动，要她盯住艺术家置于另一侧的那位危险人物，防其逃掉。另一位，与身体的动作相反，把脑袋、面孔和蒙着的眼睛（她也一样，没灯可阅读），转向左手拿着那片诱人一读的羊皮纸，这是虚无对空白的宣告。她转向所需要的方向，斜扭着身子，面向我们，长袍的褶痕作波浪状，像水一般会流走[1]。一切都是流动的，我们知道在这修长顺滑的躯体上，什么都不会长留。这折断的芦苇，她掖在肩膀的褶缝里，究竟是什么呢？这恰恰是我刚才讲的那根垂直线，是丈量者手中的那武器，是典仪上射击的那目标，是升向天空的那纺锤，是艺人用石头、玻璃和音乐的手指在上面织出整座建筑的那纬线或竖琴，那建筑浸透了他的心血，他骨肉的骨肉是——大教堂。现在，芦苇折断了。但是，书上不是写道："压伤的芦苇，他不折断。"而你，不就是那根芦苇吗？在你受难之日，置于你手里的？对她还没有完！看她把脸转向手里那本无字之书，那只有蒙着眼睛才能读的。

但是，即使这个魔女的脆弱武器，碰到不曾料到的顶

1　她作细麻布衣裳出卖，*Cingulum tradidit Charanoeis*（又将腰带卖与商家）（《箴言》第三十一章第二十四节）。原注。

板而折断，斯特拉斯堡大教堂在其四层结构中，如出鞘之剑指向云天的那永不会磨钝的尖顶，那靶子，那纺锤，那多重的尖叫，都丝毫无损！顶端有只永远迎风而立的公鸡，使塔顶在变化中定型，约伯就把公鸡当作智慧的使徒，驱除哀达[1]的黑乌鸦。但这是相当晚的事了！在我手里有只小手，阻碍我去学我建筑师朋友的样，让我自身里这个打断膝盖的第三者作神圣的盘旋上升。这算得相当置身事外了。在我手里有一只手，有一个小姑娘以腼腆的目光，领我进到建筑物的内部。内里颇有点东西可看。

教堂的内部！不仅仅是教堂物质的一面，而且从内部看，从我们精神寄托所的下部往上看，它便是支撑、墙壁、屋顶，也就是接纳所有信徒的容体，是以求一律的简化，是集物象、共识和共同影响于一体的形式，是伸与缩，是在高度意义上向祈祷和许愿的交汇。（诺曼底的教堂里，耳堂上的尖塔，塔身是空心的，因以通风，乃天使与凡人中间的通道。）但有一点得注意，在大教堂里，人与建筑简直不成比例。人在地上只高出几尺，俯视之下，最密的人群也只类乎剪齐的地毯。人与建筑之间的大块空间，就是宗教的领域，是凡人向往于神的渡船，其作用是要在我们周围状不可见之物，使哺育我们的空气和思想流通，而这正是上帝供我们支配的灵气，从中引出或变成歌

[1] 大、小《哀达》，为中世纪时期冰岛两部诗集的名称，也为斯堪的纳维亚神话的源流。

词曲调，使之充斥封闭大堂里的各处空穴。因为，我们要对上天说的话，不宜任其散逸，而应达于天听；所以才有那些拱穹，那些龛顶，那些半圆后堂，作为圆形反射体。我们需要一个可望可即的天空，一个宽阔高敞的殿堂，一口能留住上天神圣的大钟，一顶帐篷，一幅像神衣般可以蔽体的圣幕，而把混乱的世界留在外面，只跟你、跟天主，单独在一起，明确献诚者的地位而处世行事。《启示录》告诉我们，教会借以取型的"新耶路撒冷的长宽高"，是等样的长宽高。如可以这么说，此处涉及一种质的等量。长，意味着向上的正直与忠诚。宽，即心、智双重德行像两臂伸开那么宽。最后的高，献身天主，高尚事也。"此后，我听见好像群众在天上大声说：'哈利路亚'……烟往上冒……"（《启示录》第十九章第一节、第三节）

如此巨观，稍加浏览，便能看出全部象征意义：那些支柱，或称原则，既次第排开，又同时呈现，我们整座信仰大厦便赖以屹立；那些拱形，尽量弯曲向上，既在相互之间将彼此的真情绾合一起，又是穿越时空用仁慈做纽带，将万众的心灵联系到一起；最后是窗，按其功能，将普照的光明，或变成启示的光线，或变成永驻的信仰。"你要守持所有的……"使徒如是说。

正是这些建筑物内壁的大口子，陪伴我的小姑娘用手指指给我看，并用沙哑的声音作着解释，这沙哑的声音，正是斑鸠的声音，天使的声音。跟她一起看这些彩窗，联

想到刚才在圣奥迪尔山上遇到的狂舞的雪团。但这里，是一种静止的运动，所有带颜色的薄片，黄的，蓝的，红的，绿的，不固定于某种形式，于不停飞舞中提示一种形式，随即消逝，一切都在动，眼睛看花了，找不到一块大黑斑好省点眼力，目光就跟着这些微粒，这些五颜六色的粉团，这股研得粉碎的光尘！好似一群等待者的低声喁语，好似五月里蜂群织成的草原图案。或者，这就是春天，就是置于纯洁额头上一顶亮丽的桂冠，就是感觉良好时的无穷变化；这就是大雪过后，草原复苏，虔诚追随信仰，无邪引导德性，天主目光下永久的放牧佳期。

再见吧，我的小友！再见吧，蝴蝶！这个花神，这个阿尔萨斯，在你大教堂彩窗上闪烁的光焰，将永不熄灭！荣耀的木堆之上有钟楼，钟楼顶尖之上有花束，花束高高在上，没人会去取下来！现在让我跨过这座高贵建筑的门槛。正对大教堂的侧门，用同样的材料筑造，向虔诚的徒众传递主的荣耀和金光。从唱诗堂，主教把主教座、华盖、踏脚台迁移到君临城市的陡坡上。在这儿，主教亮出他的纹章，打开他尘世的接待室。在这座庞大而阴暗的圣堂脚下，是庄严的宫殿，这里所有门窗，所有台阶楼梯，都敞开以迎接公众。在这里，一切都是款待、光明、尊荣、微笑！一切打开在我们面前！这里接连不断，是一排很有气派的客厅，盛情欢迎我们，从来没有这么多高大的窗子和华贵的镜子，这么多大理石和精金美玉，在我们脚

下也从来没有这么多大块的地板，又亮又滑：直到这盈盈笑意，直到这向我们伸出的亲切的手，在我们屈膝跪下之前，主教的紫晶[1]！

<div style="text-align: right">

1939 年 4 月 15 日

于斯特拉斯堡

</div>

1 惜乎罗昂宫像其他雄伟的建筑一样，都已毁于战火。1946 年补记。原注。